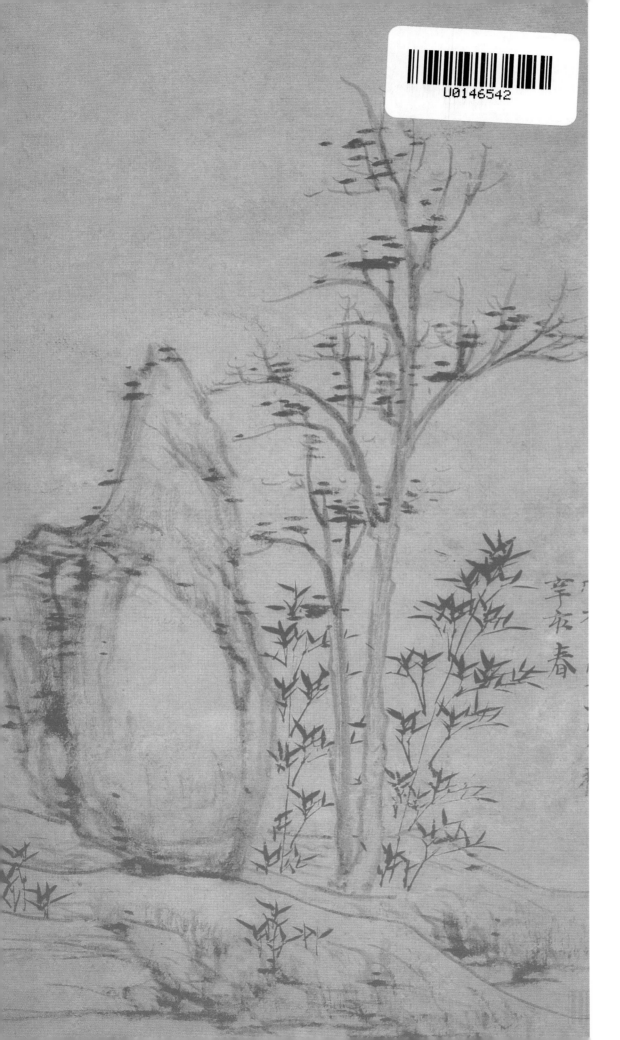

名　家
课徒稿
临　本

倪瓒

树石画谱（新版）

本　社◎编

上海人民美术出版社

本套名家课徒稿临本系列，荟萃了近现代中国著名的国画大师名家如黄宾虹、陆俨少、贺天健等的课徒稿，量大质精，技法纯正，是引导国画学习者入门的高水准范本。

本书荟萃了元四家之一的倪瓒山水画谱和作品，分门别类，并配上他相关的画论，汇编成册，并附录有同为元四家之一吴镇的《墨竹谱》，以供读者学习借鉴之用。

图书在版编目（CIP）数据

倪瓒树石画谱 ：新版 ／（元）倪瓒绘. —— 上海 ：
上海人民美术出版社，2019.6（2021.1重印）
（名家课徒稿临本）
ISBN 978-7-5586-1324-1

Ⅰ.①倪… Ⅱ.①倪… Ⅲ.①山水画－作品集－中国
－元代 Ⅳ.①J222.47

中国版本图书馆CIP数据核字（2019）第117443号

名家课徒稿临本

倪瓒树石画谱（新版）

绘　　者	倪　瓒
编　　者	本　社
主　　编	邱孟瑜
统　　筹	潘志明
策　　划	徐　亭
责任编辑	徐　亭
技术编辑	季　卫
美术编辑	程立群　何雨晴

出版发行　**上海人民美术出版社**

社　　址　上海长乐路672弄33号
印　　刷　上海天地海设计印刷有限公司
开　　本　889×1194　1/12
印　　张　5.34
版　　次　2019年7月第1版
印　　次　2021年1月第2次
印　　数　3301-6050
书　　号　ISBN 978-7-5586-1324-1
定　　价　56.00元

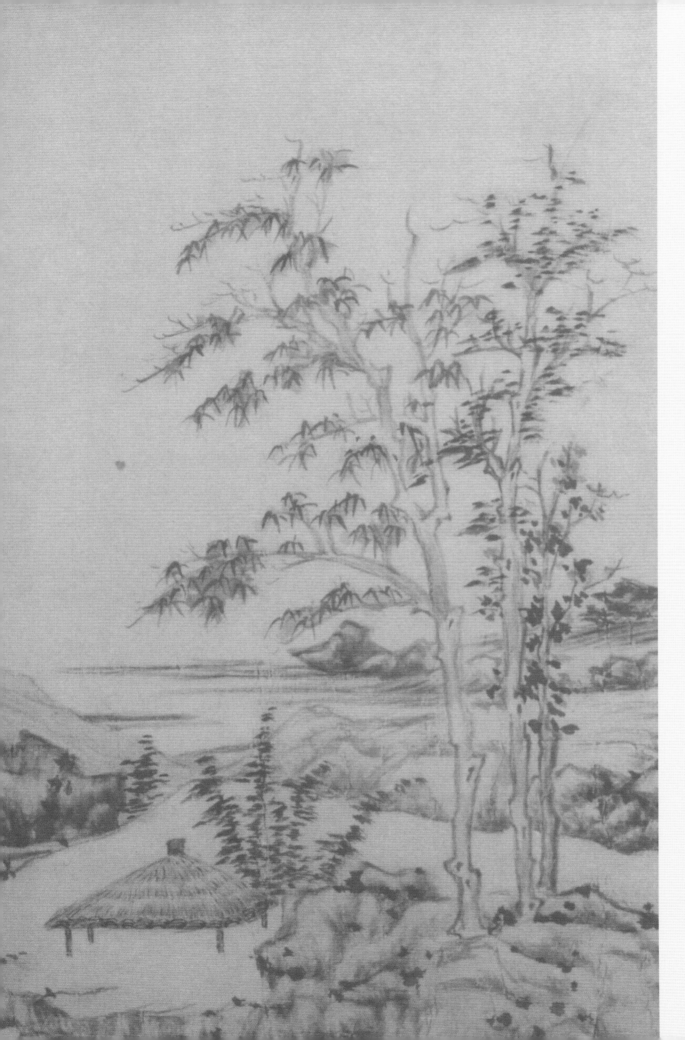

目 录

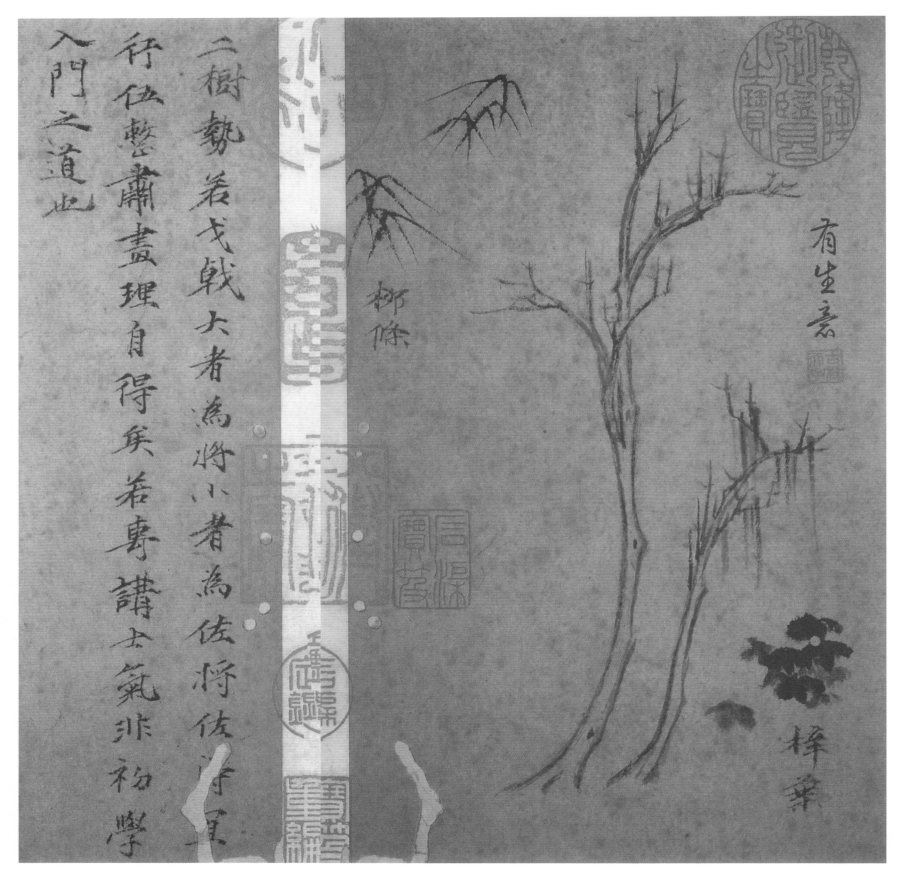

入门之道也

行伍整肃画理自得矣若专讲士气非初学

二树势若戈戟大者为将小者为佐将佐得宜

柳条

有生意

梓叶

柳条梓叶：二树势若戈戟，大者为将，小者为佐，将佐得宜，行伍整齐，画理自得矣。若专讲士气，非初学入门之道也。

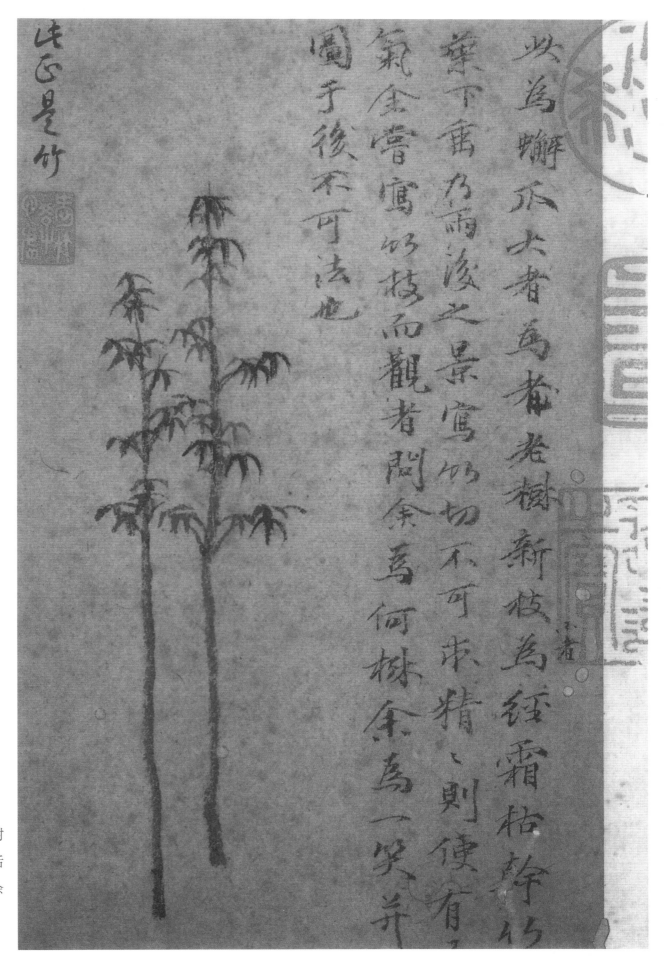

新枝枯干雨竹：此为蟹爪，大者为老树新枝，小者为经霜枯干，竹叶下垂，乃雨后之景。写竹切不可求精，精则便有工气。余尝写竹树，而观者问余为何树，余为一笑，并图于后，不可法也。

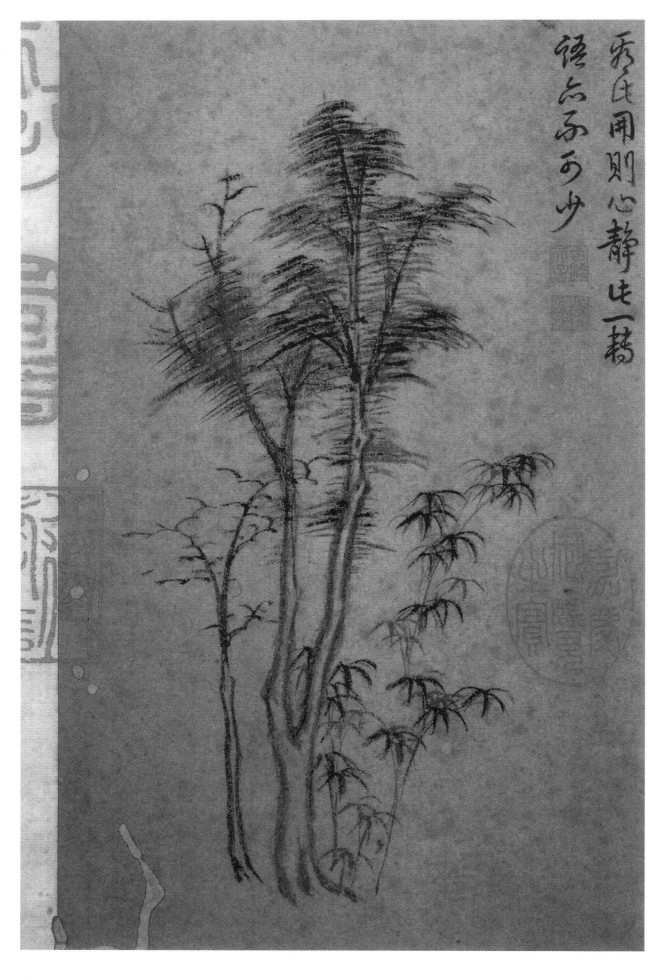

秀氏用則心靜比一稿
悟六不可少

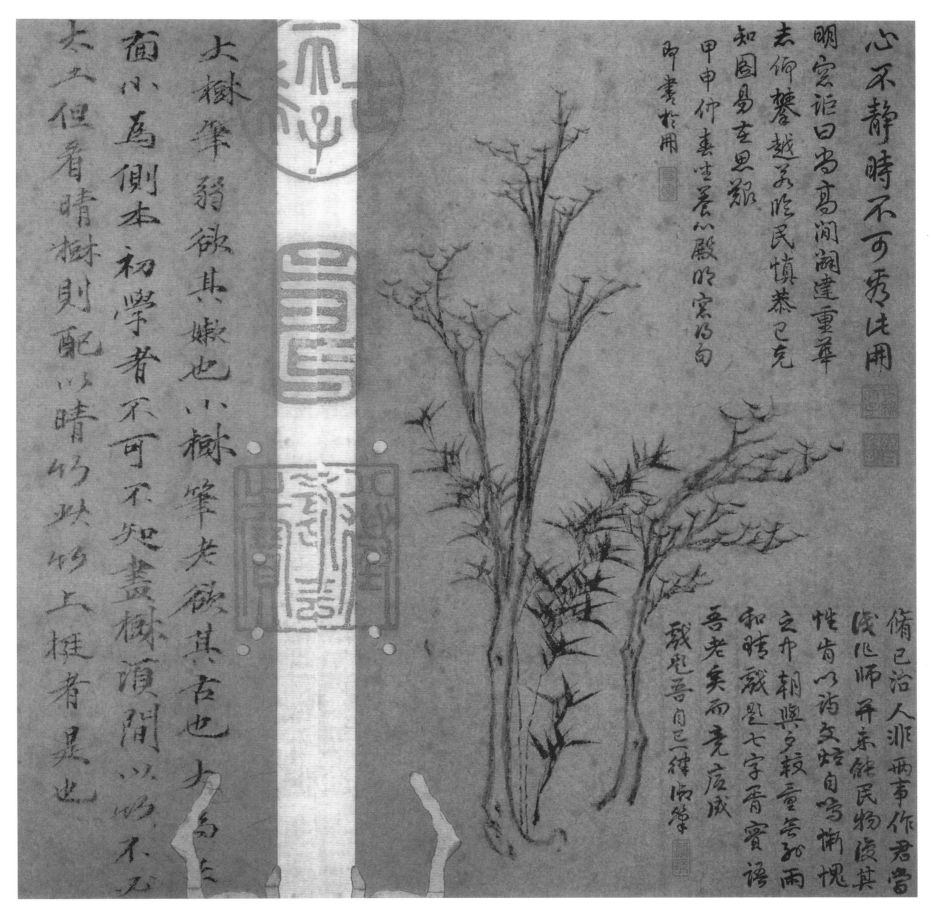

大小树间竹：大树笔弱，欲其嫩也。小树笔老，欲其古也。大为正面，小为侧本，初学者不可不知。画树须间以竹，不必太工。但看晴树则配以晴竹，此竹上挺者是也。

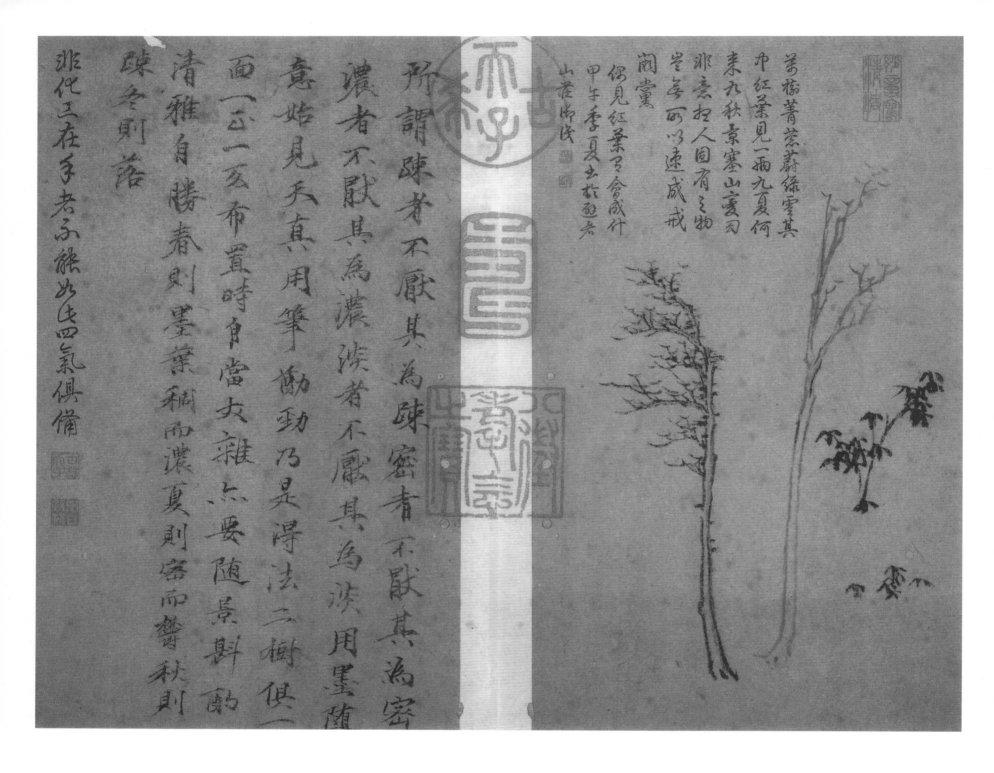

树正面反面折竹：所谓疏者不厌其为疏，密者不厌其为密，浓者不厌其为浓，淡者不厌其为淡，始见天真。用笔遒劲，乃是得法。二树俱一面，一正一反，布置时自当夹杂，亦要随景斟酌，清雅自胜，春则墨叶浓而稠，夏则密而郁，秋则疏，冬则落。

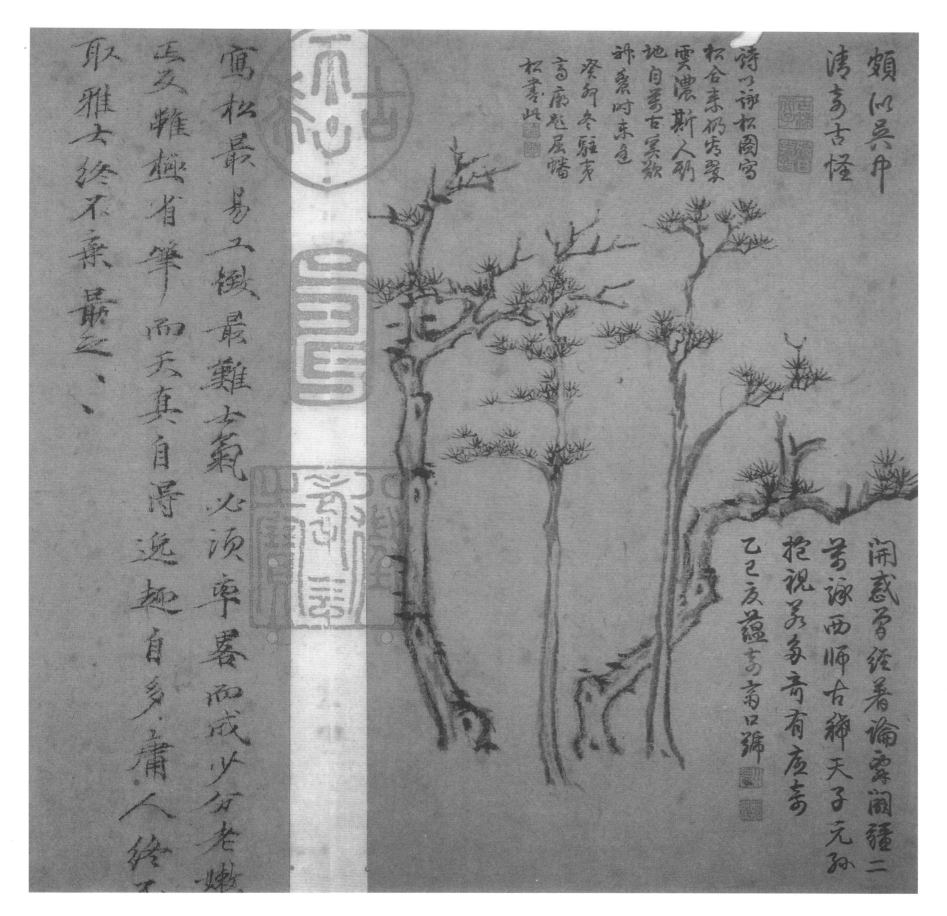

颂似吴邦

清高古怪

开感曾经著论霄阆疆二

等咏西师古稀天子元孙

抱说美象育有庭寿

乙巳亥蕴寿商口孫

写松最易工致最難士气心须率畧而成少分老嫩

正反難樹省筆而失真自得逸趣自多庸人终不

取雅士终不棄最之、、

松老嫩正反：松最易工致，最难士气，必须率略而成，少分老嫩正反，虽极省笔，而天真自得，逸趣自多。庸人多不取，大雅自不弃，勖之勖之。

画树图例

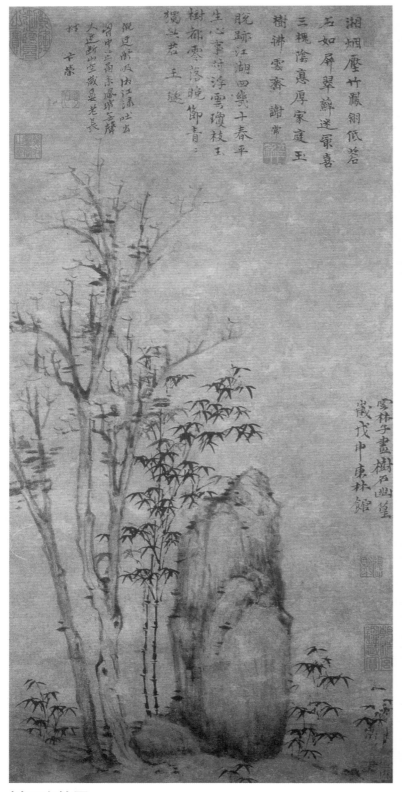

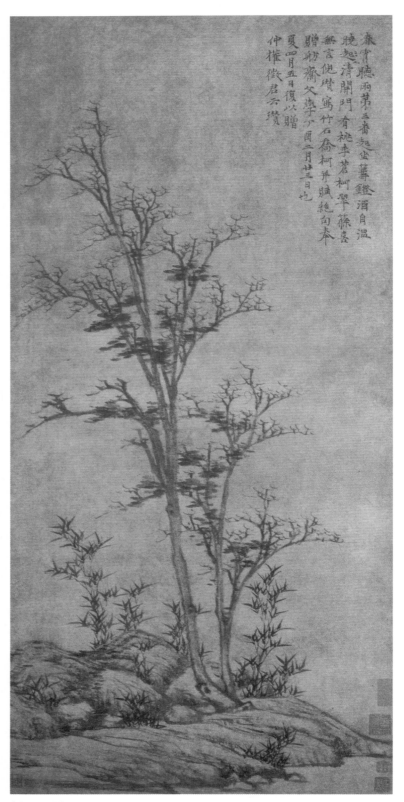

树石幽篁图

竹石乔柯图

　　倪瓒竹石图观之，如有清新之气扑人眉宇，使人感到爽朗、清逸，构图简洁，韵致清雅，笔法凝练，是倪瓒竹石作品中的上乘之作。

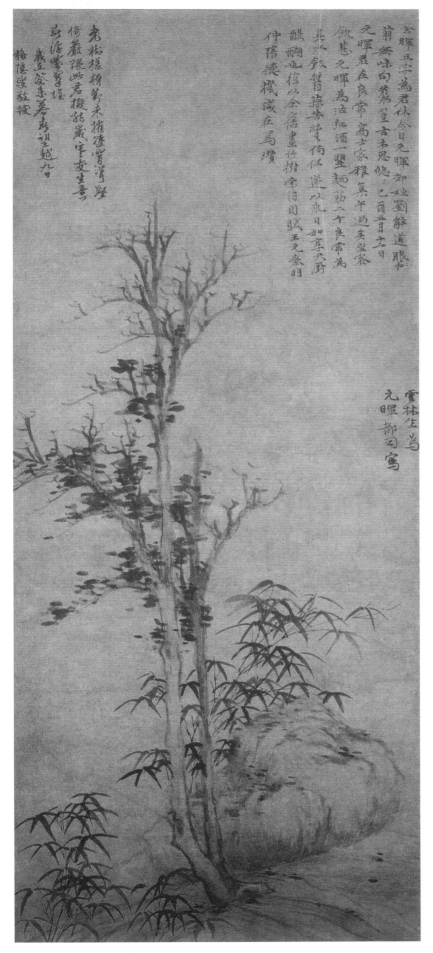

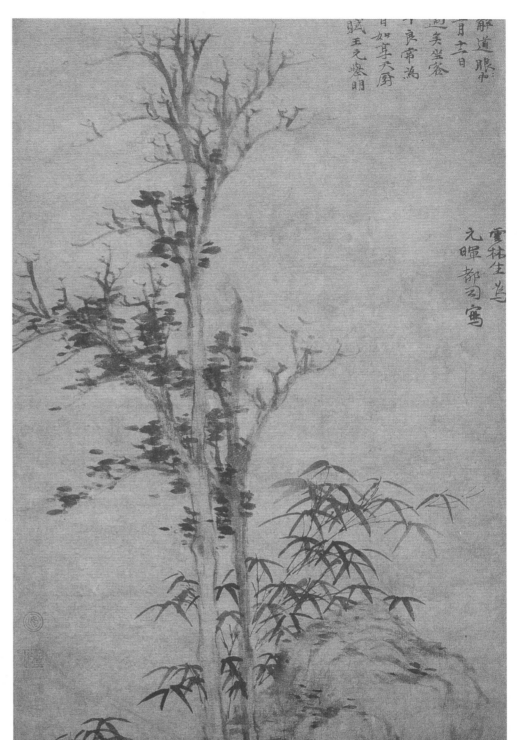

丛篁枯木图（局部）

丛篁枯木图

　　老树以淡墨干笔勾写，枝节搓材，残叶着以"浑点"，稀疏简淡。坡石以枯笔作"披麻皴"，间用"折带皴"，仅用少许浓墨点苔。丛竹以尖笔作"介字点"，分扬披撒，画面清和幽寂，平逸淡泊。

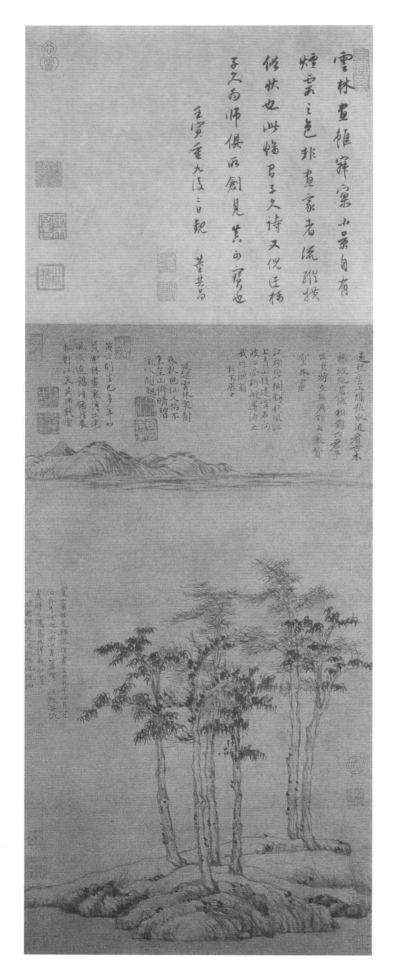

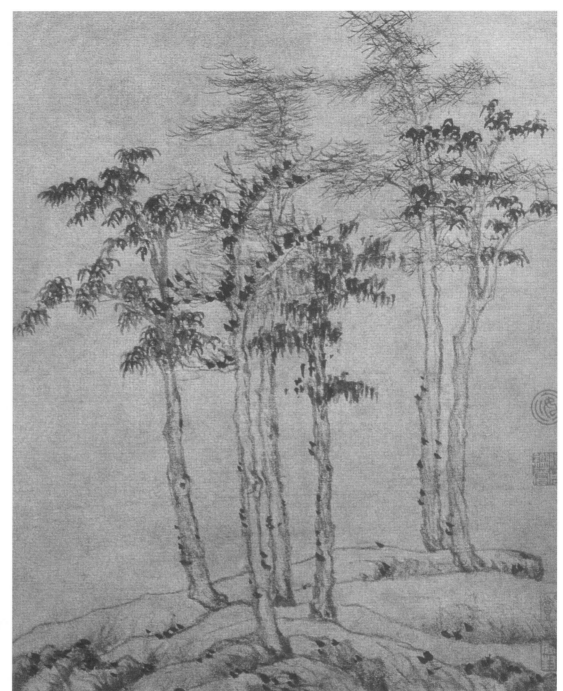

六君子图（局部）

六君子图

画这幅画时，倪瓒纸本山水画的"干笔皴擦"笔墨技法已经成熟。在画中，小土坡上有松、柏、樟、楠、槐、榆六种树木，姿势挺拔，虽然表现的是江南萧瑟秋色，但暗喻的是六个朋友的高洁人格。此图后有黄公望题诗云："远望云山隔秋水，近有古木拥坡陀，居然相对六君子，正直特立无偏颇。"

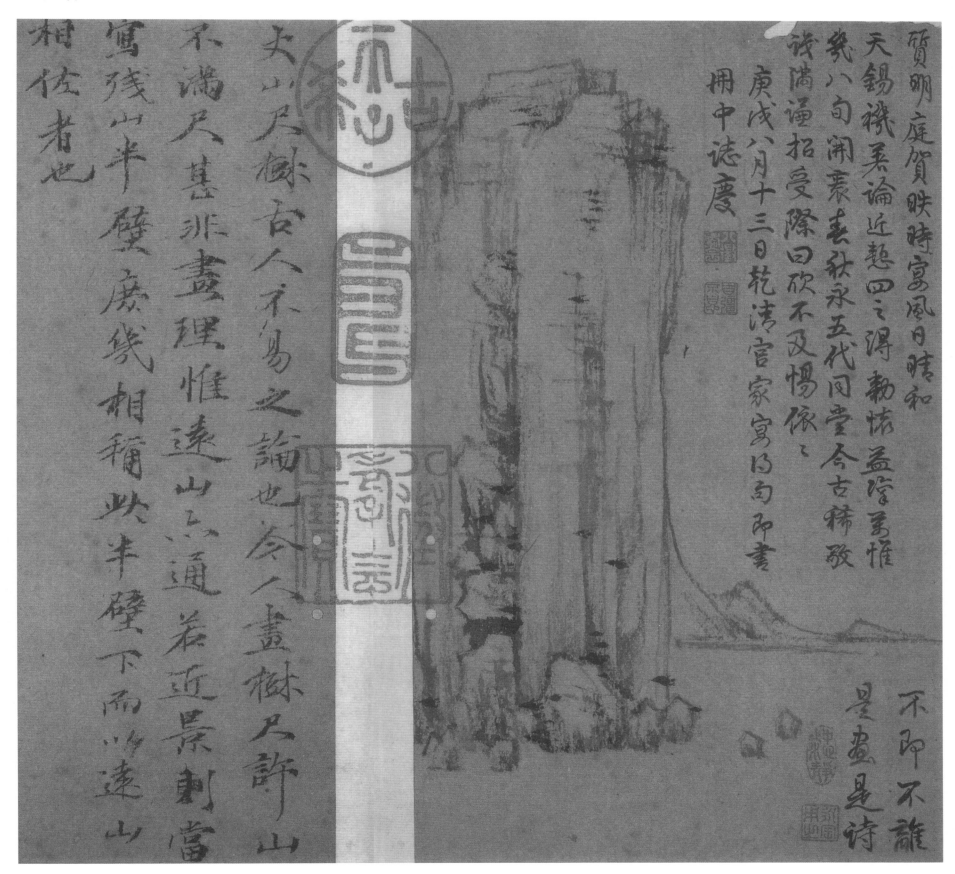

半壁佐远山：丈山尺树，古人不易之论也。今人画树尺许，山不满尺，甚非画理。惟远山亦通，若近山则当写残山半壁，庶几相称，此半壁而以远山相佐者也。

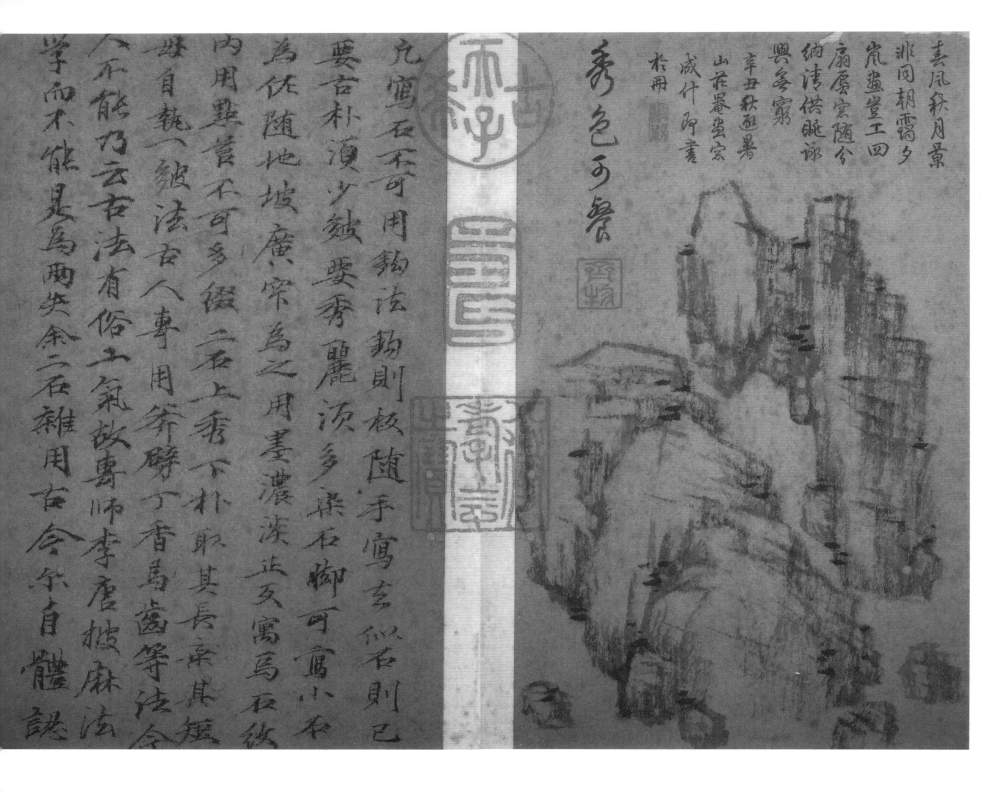

两石各皴法：凡写石不可用钩法，钩则板，随手写去，似石而已。要古朴，须少皴；要秀丽，须多染。石脚可写小石为佐，随地坡广窄为之，用墨浓淡正反寓焉。石纹内用点苔，不可多皴。二石上秀下朴，取其长，弃其短，毋自执一皴法。古人专用斧劈、丁香、马齿等法，今人不能，乃云古法有俗工气，故专师李唐披麻法。学而不能，是为两失。余二石杂用古今，尔自体认。

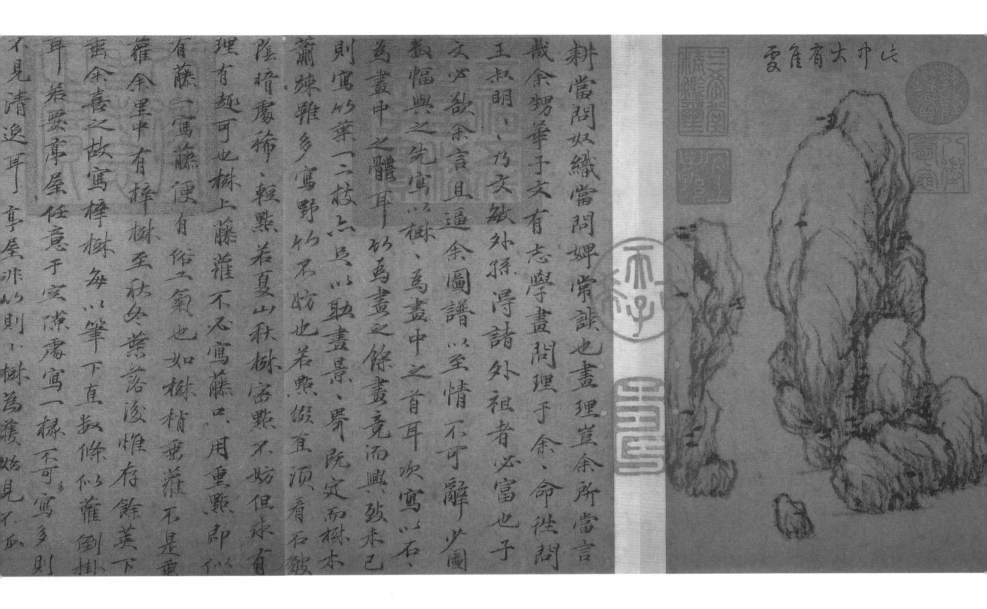

两山：耕当问奴，织当问婢，常谈也，画理岂余所当言哉。余甥华子文有志学画，问理于余。余命往问王叔明，叔明乃文敏外孙，得诸外祖者必富也。子文必欲余言，且逼图谱，以至情不可辞，少图数幅与之。先写以树，树为画中之首耳。次写以石，石为画中之体耳。竹为画之馀，画竟而兴致未已，则写竹叶一二枝，亦足以助画景，景界既定，而树木萧疏，虽多写竹不妨也。若点缀直须看石皴阴暗处，稀稀轻点，若夏山秋树，密点不妨，但求有理有趣可也。树上藤萝，不必写藤，只用重点，即似有藤，一写藤便有俗工气也。如树梢垂萝，不是垂萝，余里中有梓树，至秋冬叶落后，惟存馀荚下垂，余喜之，故写梓树，每以笔下直数条，似萝倒挂耳。若要茅屋，任意于空隙处写一椽，不可多写，多则不见清逸耳。亭屋非竹，则小树为护，始见不孤。至正十年八月十五日，沧州叟写，并论。

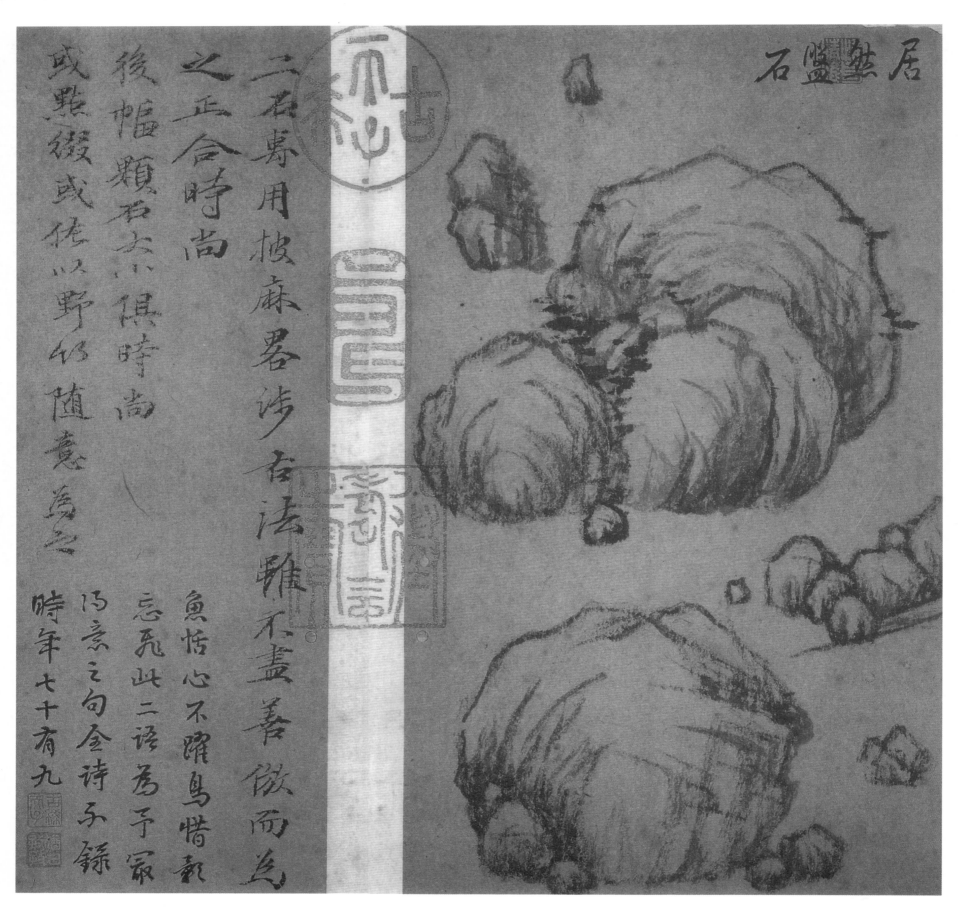

披麻皴二石颗石：二石专用披麻，略涉古法，虽不尽善，仿而为之，
正合时尚。后幅颗石大小，俱时尚，或点缀，或佐以野竹，随意为之。

画山石图例

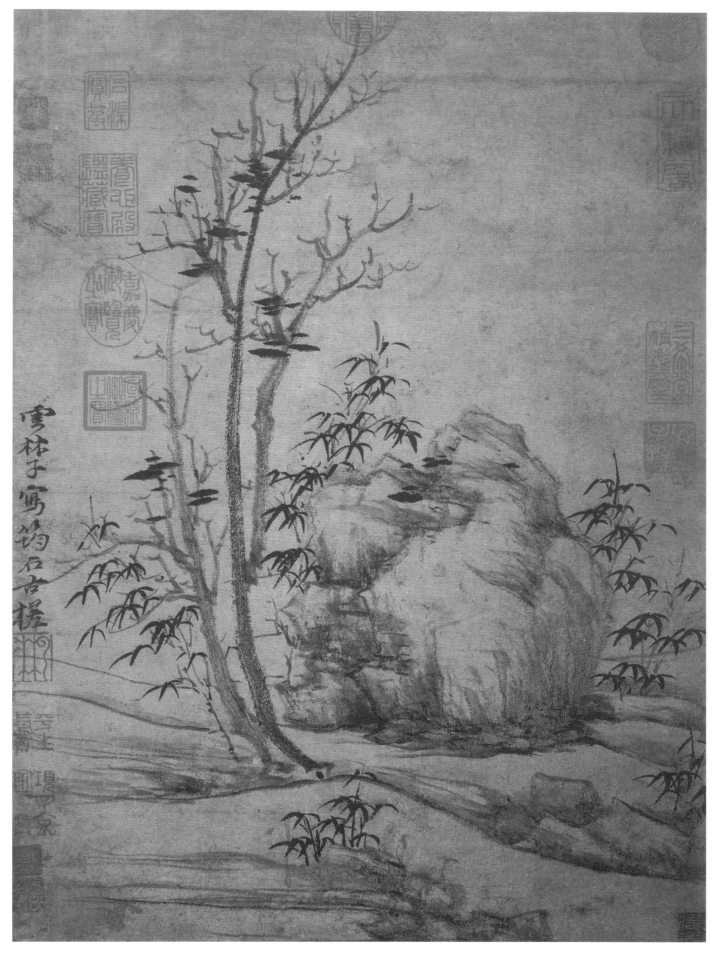

筠石古槎图

老树以淡墨干笔勾写，枝节槎材，残叶着以"浑点"，稀疏简淡。丛竹以尖笔作"介字点"，分扬披撇，画面清和平逸。

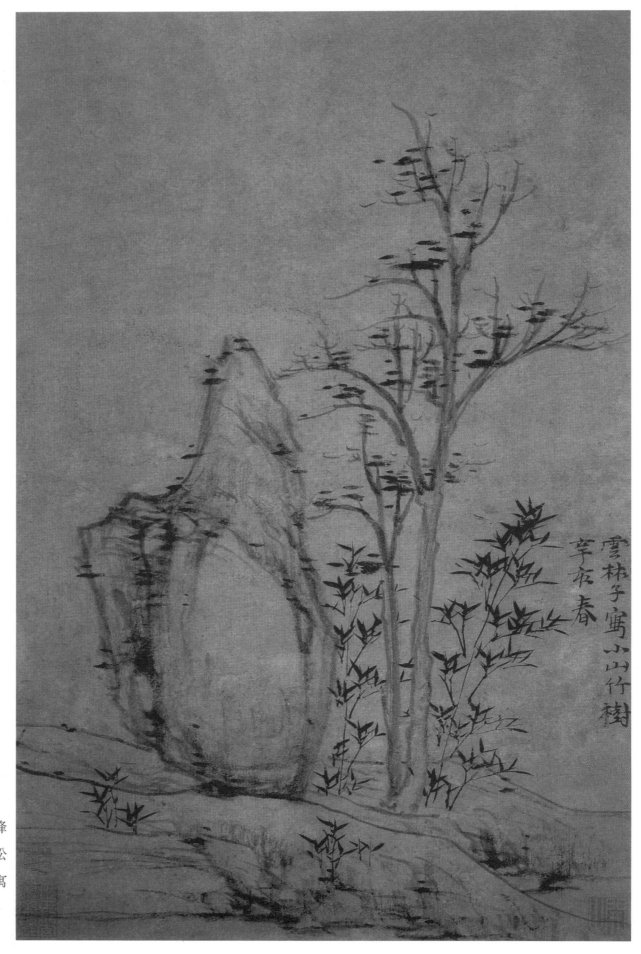

雲林子寫小山竹樹

辛亥春

小山竹树图

画面作疏林坡岸，浅水遥岑。用笔变中锋为侧锋，折带皴画山石，枯笔干墨，淡雅松秀，意境荒寒空寂，风格萧散超逸，简中寓繁，小中见大，正应了其自云："逸笔草草，不求形似"，外显落寞而内蕴激情。

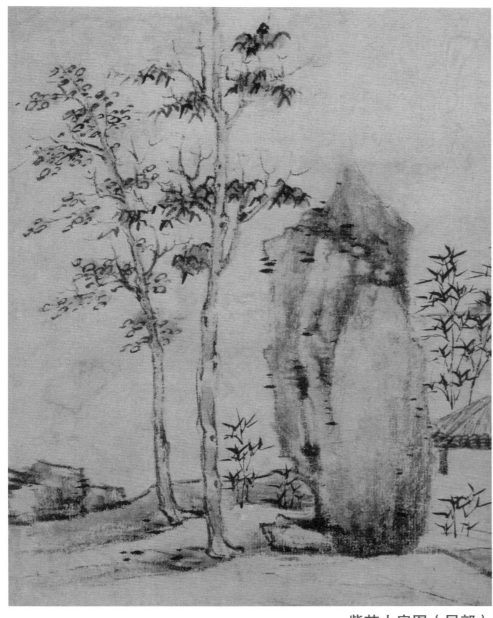

紫芝山房图（局部）

紫芝山房图

　　充分展现了倪瓒成熟时期的典型画风。画幅描绘江南景象，远山近树，湖水澄明，构图用的是颇具倪氏特色的"三段式"：上段为远景，山峦起伏平缓地迤逦展开；中段为中景，以虚为实，计白当黑，却恍惚若见渺阔平静的湖面；下段为近景，坡丘上高树数棵，参差错落，茅屋孤立，枯寒静默。

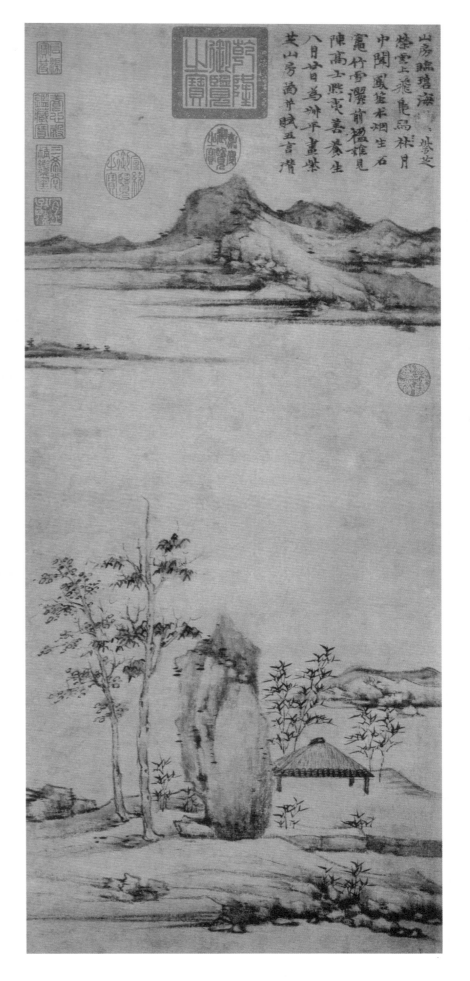

倪瓒山水范图

倪瓒善画水墨山水画，创造"折带皴"，是平远山水画技法的典型，取材于太湖一带平原风景，其画萧瑟幽寂，寒林浅水，不见人踪，画出他伤时感事的心情。

倪瓒的山水画作品"似嫩而苍"，简中寓繁，小中见大，外落寞而内蕴激情。他也善画墨竹，风格"逸逸"，瘦劲开张。画中题咏很多。

倪瓒的山水画风格属于宋代兴起的"文人画"——通过主观的描绘表达更多的作者自身情怀。他将自己的山水画风格和追求总结成"逸气"一词，是中国画"笔墨"一说的最好代表。

雨后空林图

画面描绘一高大的山岭，细瀑从山涧穿石而下，汇入山脚一片水域之中。山前，一条小河蜿蜒曲折，缓缓流动，石桥横跨，水波不兴。两岸地势低平，疏林空落，林下一间屋舍，人去屋空。画中山石多用披麻、折带皴，干笔淡墨，浓墨点苔，敷色清淡温和。整个画面布局充实饱满，平稳而有变，景象开阔，意境清淡萧疏，雨霁林空之景，宛然目前。

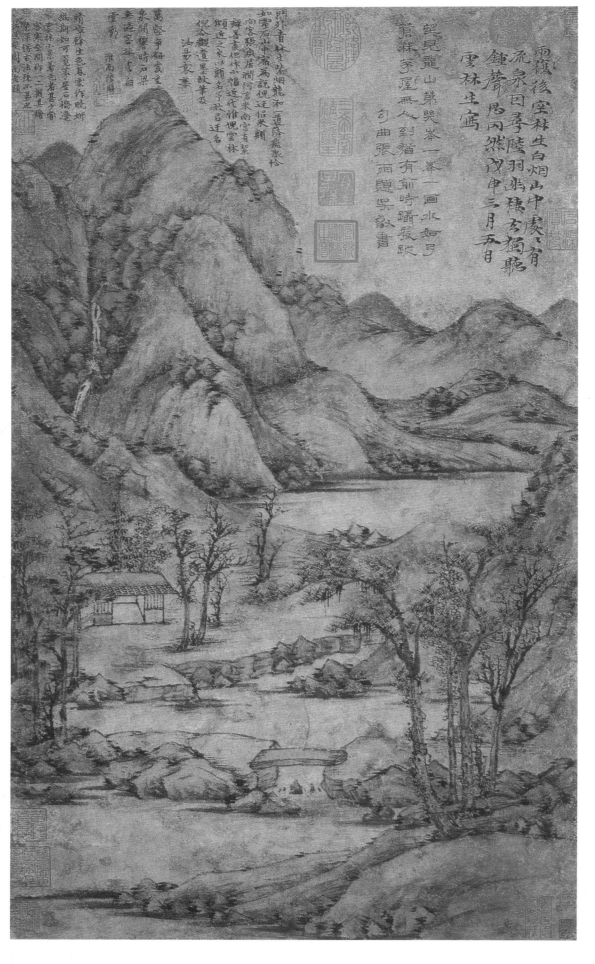

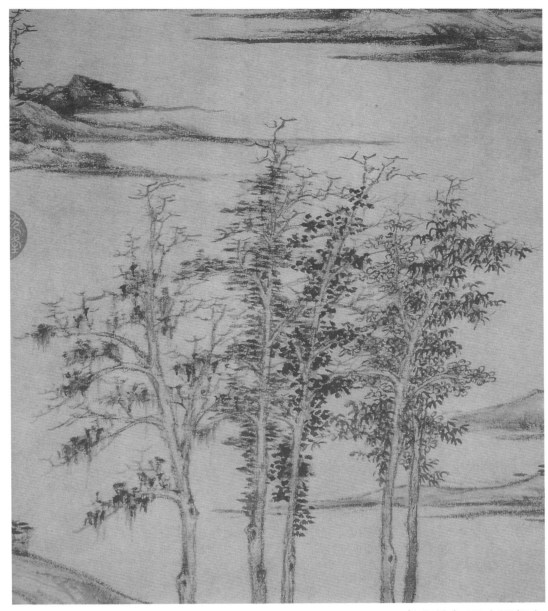

虞山林壑图（局部）

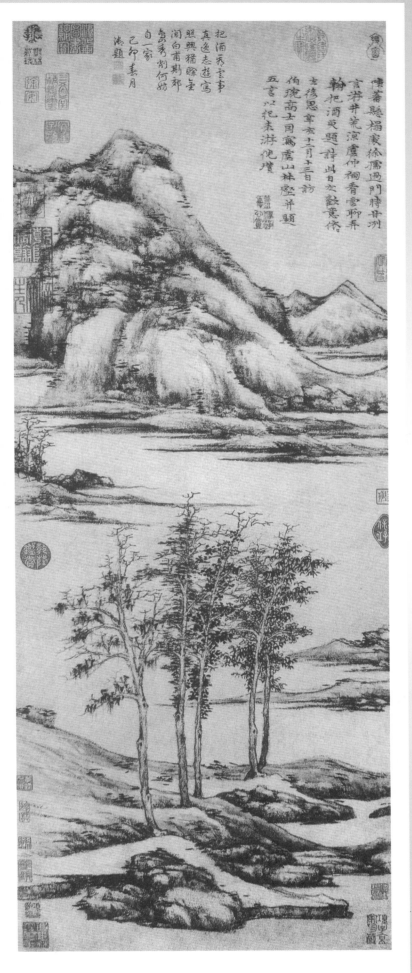

虞山林壑图

　　该图的布局是倪云林的"阔远式"构图，而笔墨却显得极为恣肆灵动，既不类赵孟頫，又不同于他后来逐渐形成的极具理性色彩的折带皴，但却符合黄公望的意蕴。

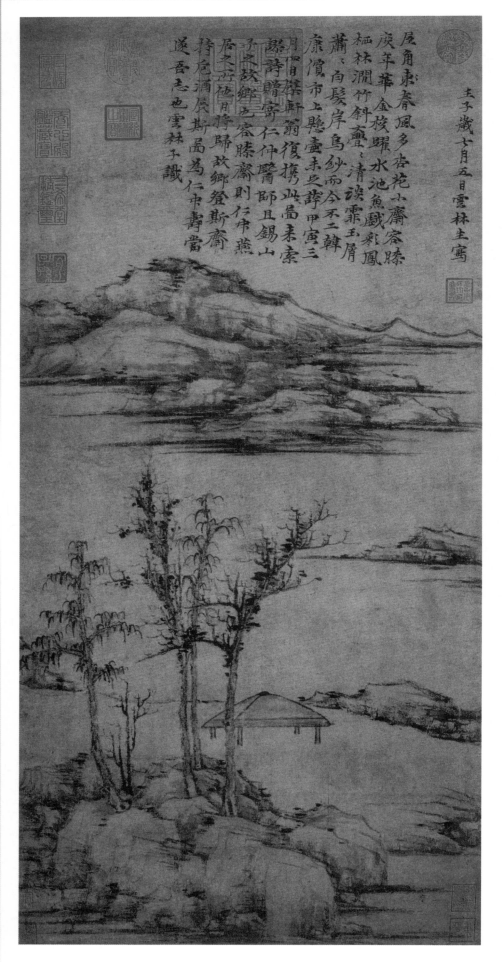

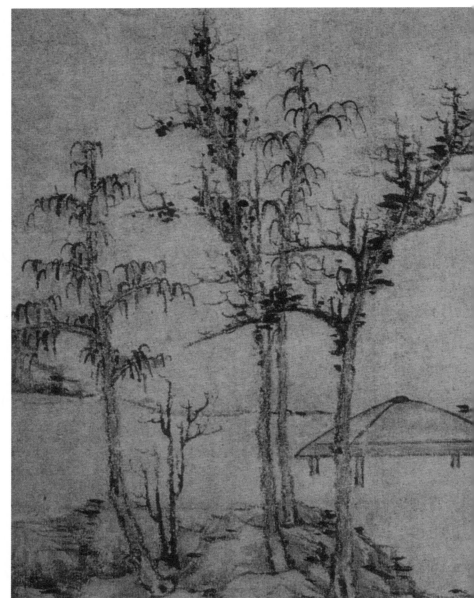

容膝斋图（局部）

容膝斋图

　　以渔隐为主题却没有出现渔舟渔人等，只有平远法构成的近景坡石，数株林木树叶疏落，湖水辽阔平静，意境萧瑟荒寒，静谧空旷。

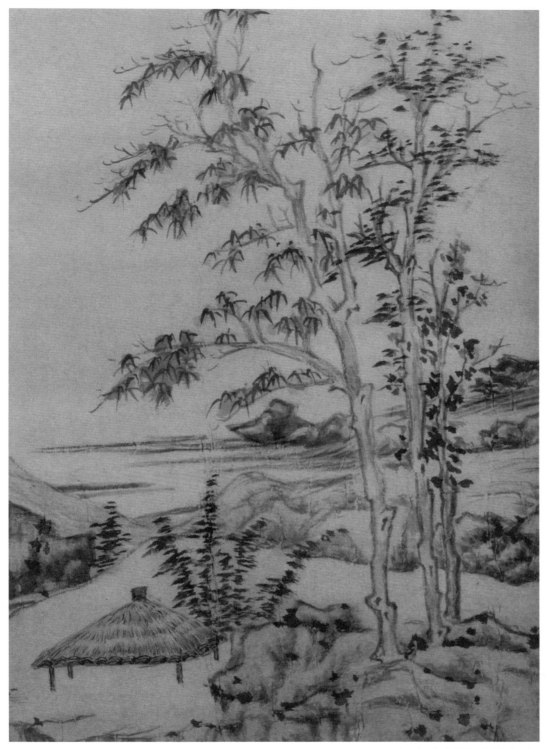

秋亭嘉树图（局部）

秋亭嘉树图

　　此幅作品笔墨的简单，采用传统的一水两岸式的"三段式"构图，用折带皴画出远处的山坡碎石块，中间的一湾湖水悠然静谧，近处的房舍与树相依简淡萧疏，整幅画面传达了一派清旷幽远的自然生趣。

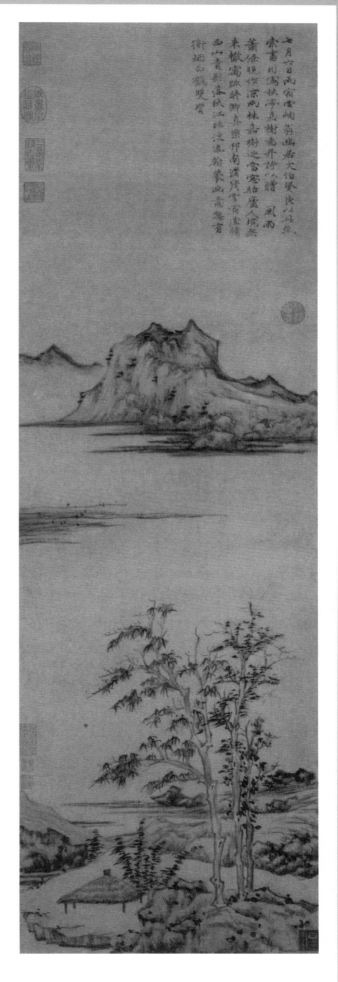

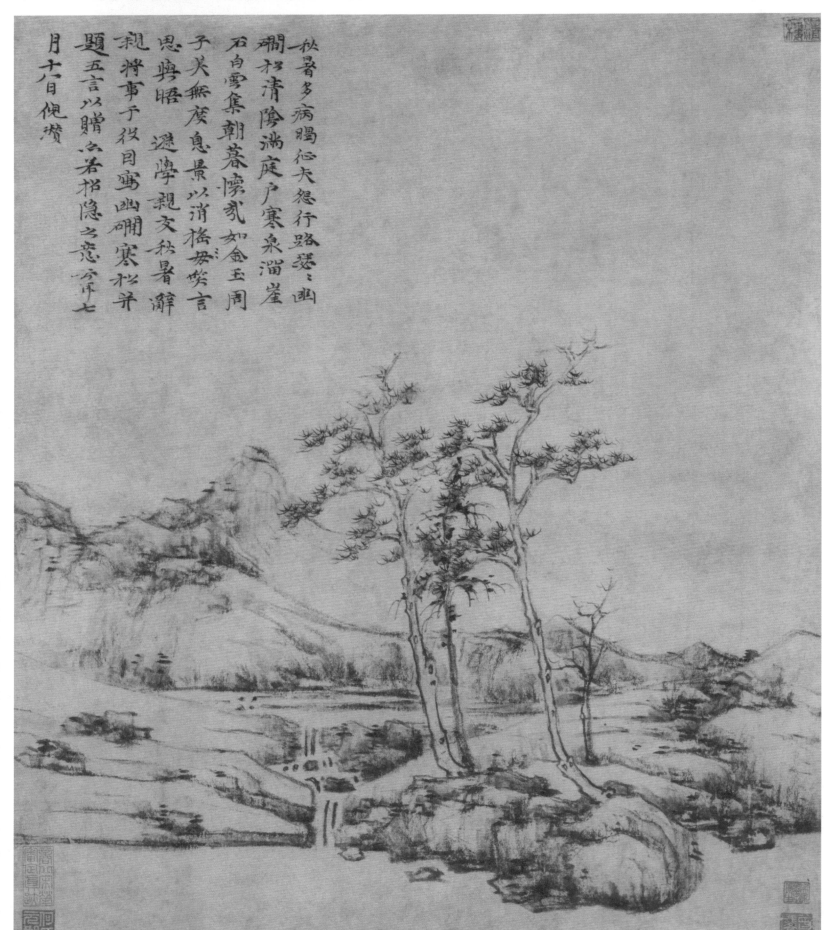

幽涧寒松图

　　平远画溪涧幽谷，山石依次渐远，二株松树挺立于杳无人迹的涧底寒泉，意境荒寒，超然出尘，似乎暗寓着仕途的险恶和归隐的自得。构图不用常见的"一河两岸"两段式章法，而采了正方形的幅面和平面的取景方法。

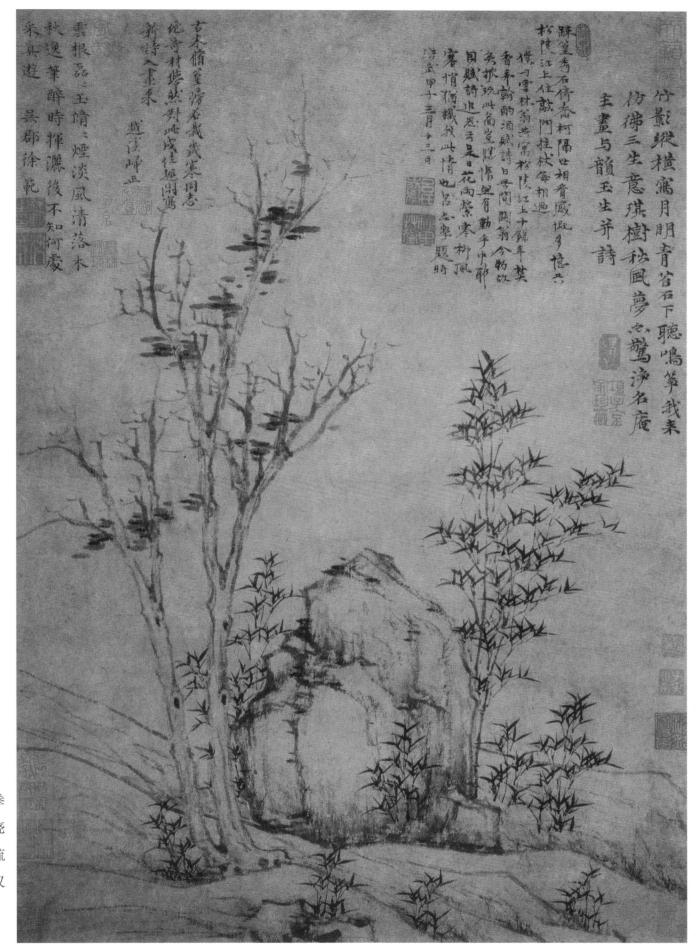

琪树秋风图

　　此图以淡墨侧锋皴出坡上乔柯拳石，浓墨写细竹三五茎，苍古之中饶有秀润之气。画面总是平远小景，疏疏落落，悄无人影，枝头无绿叶，仅有萧疏瘦硬的干枝，具清冷、寂寞、淡然之意。

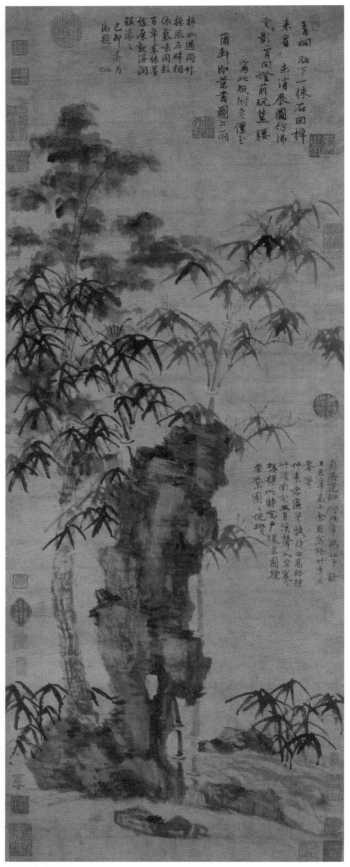

梧竹秀石图

　　画中太湖石虽瘦，但傲然立于溪水之畔，竹子和梧桐，表达着作者高洁的人格。

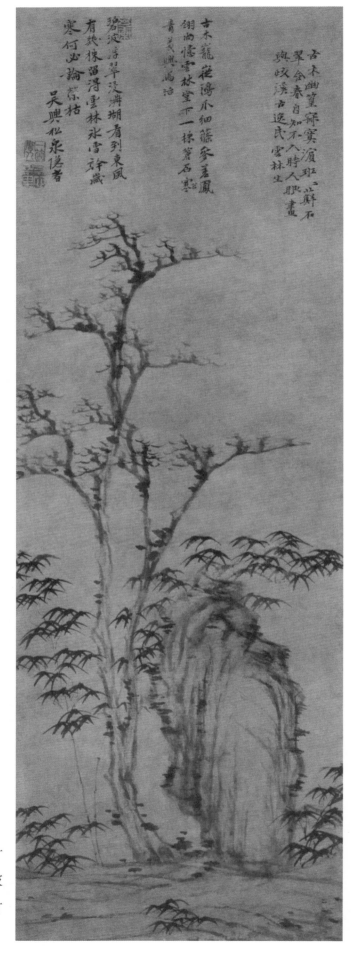

古木幽篁图

　　老树淡墨干笔勾写，残叶稀疏简淡。山石以枯笔作"披麻皴"，间用"折带皴"。丛竹作"介字点"，画面幽寂淡泊。

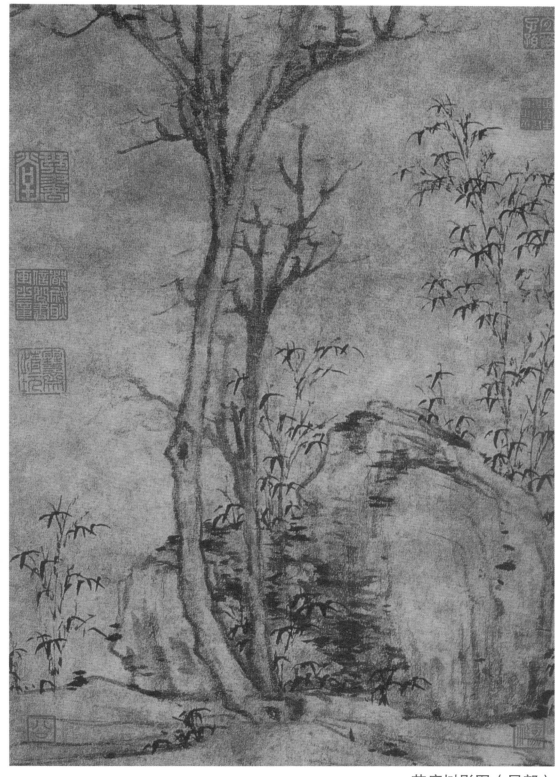

苔痕树影图（局部）

苔痕树影图

　　此图是倪瓒极晚年的作品，画之下方布以坡石，一株枯树挺立于画面正中，与细劲飘逸的丛篁修竹遥相呼应。笔墨淡雅，构图十分简洁。整幅画透泄了画家天真幽淡、狷介横逸的性情。

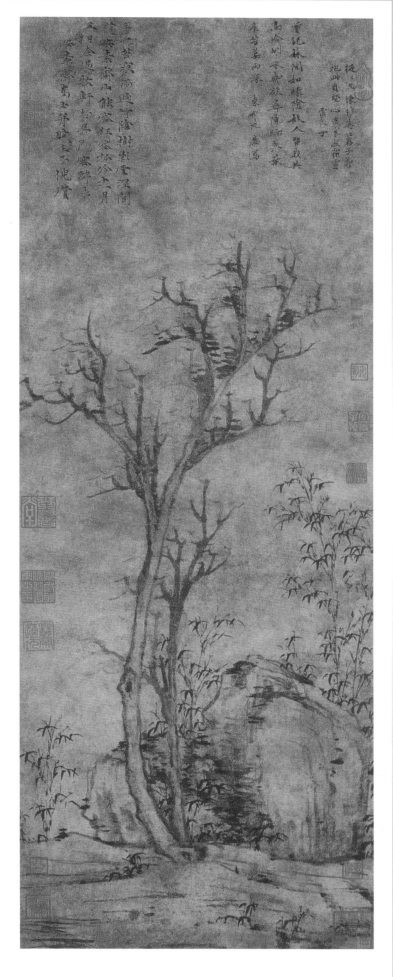

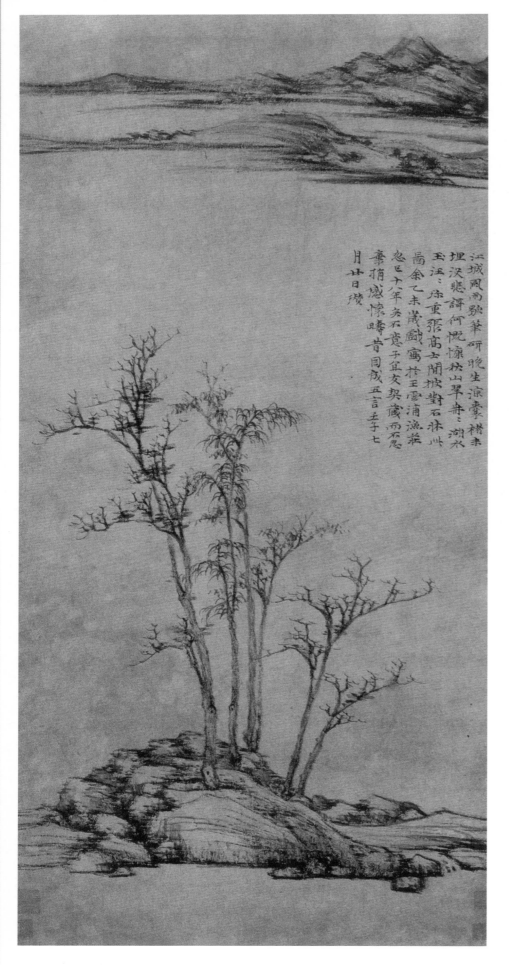

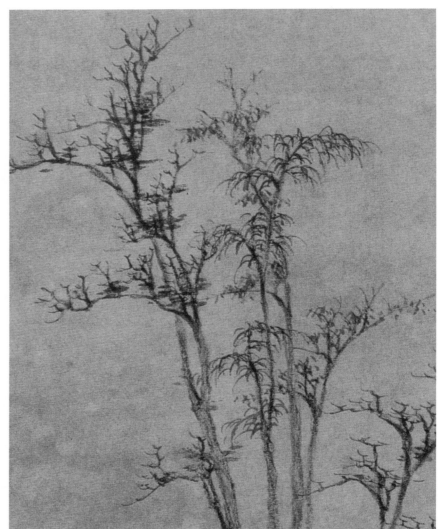

渔庄秋霁图（局部）

渔庄秋霁图

　　倪瓒画中所习用的画面大都明净、疏朗，常见为一河两岸，前后三段，从未见高山大川。他以平实简约的构图、剔透松灵的笔墨、幽淡荒寒的意境，用虚空暗示了无限的现实，成为中国文人画史中的典范与巅峰。

　　画面以上、中、下分为三段，上段为远景，荒荒凉凉的几片浅丘三五座山峦平缓地展开；中段为中景，不着一笔，以虚为实，是渺阔平静的湖面；下段为近景，坡丘上数棵高树，参差错落，枝叶疏朗，风姿绰约。整幅画不见飞鸟，不见帆影，更不见人迹，一片空旷孤寂之境。

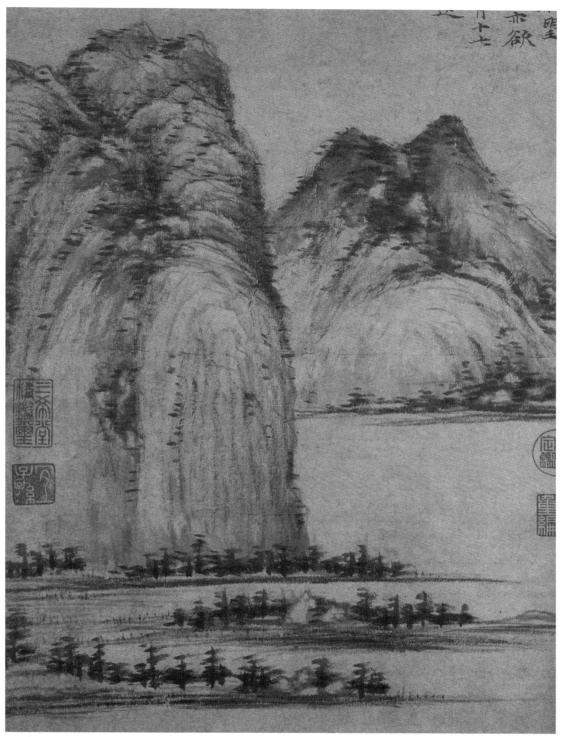

江岸望山图（局部）

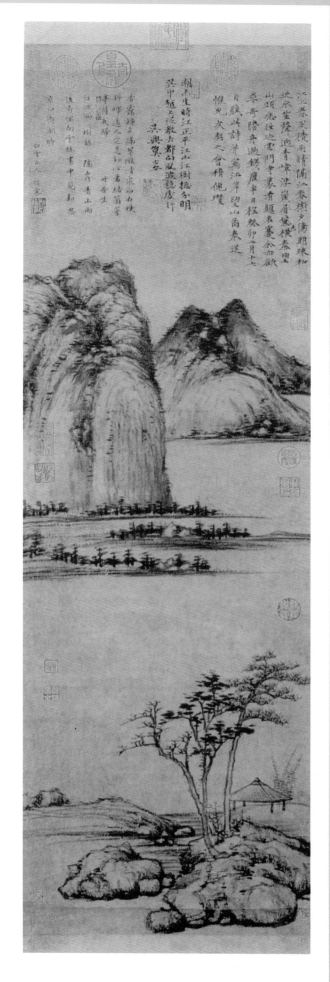

江岸望山图

　　倪瓒在前人所创"披麻皴"的基础上，再创"折带皴"，以此表现太湖一带的山石。如画远山坡石，用硬毫侧笔横擦，近观石石相叠，远看抱为一体，浓淡相错，颇有韵味。其画中之树也用枯笔，其勾勒在树根，树梢处稍重，该幅画高树空亭，隔岸望山，山上为长皴，未成折带皴，利用苔点、深浅皴法及留白的运用，将山石立体实感呈现而出，气势雄壮，与其晚年渴笔皴擦之冷峻坚实的山石较不同。

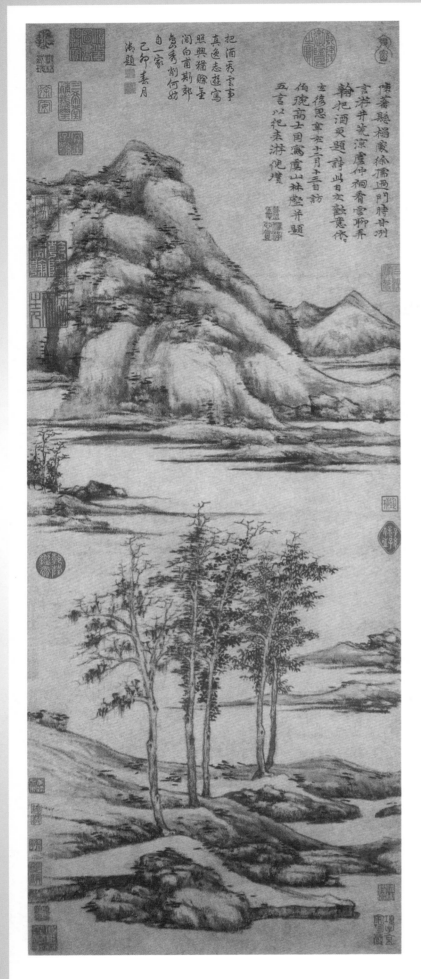

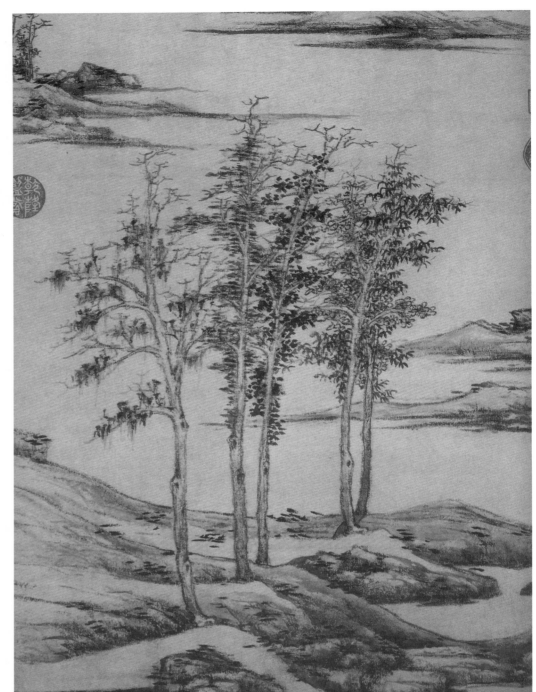

虞山林壑图（局部）

虞山林壑图

远山勾勒点染寥寥几笔，近处树木参天，水天一色，意境荒寒，超然出尘。山石墨色清淡，笔力峭拔，渴笔侧锋作折带皴，干净利落而富于变化。树木用墨稍润，并以重墨加以强调，水墨运用已达到了随心所欲的境界。

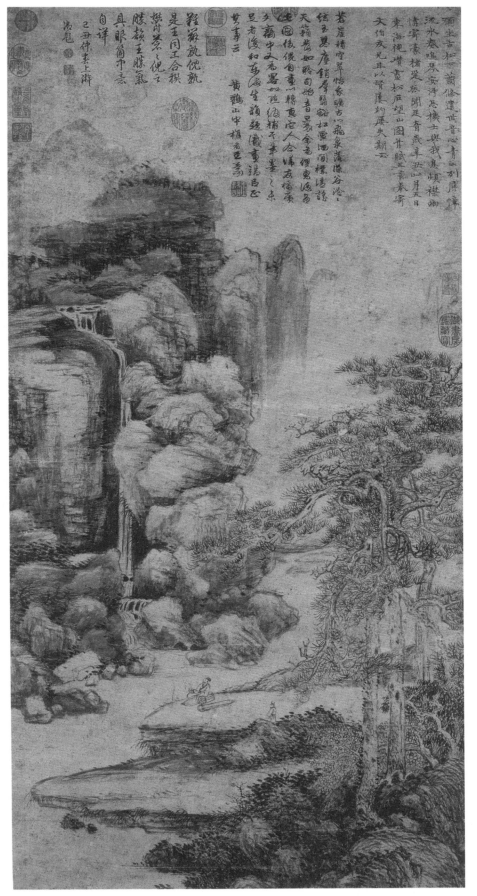

松下独坐图

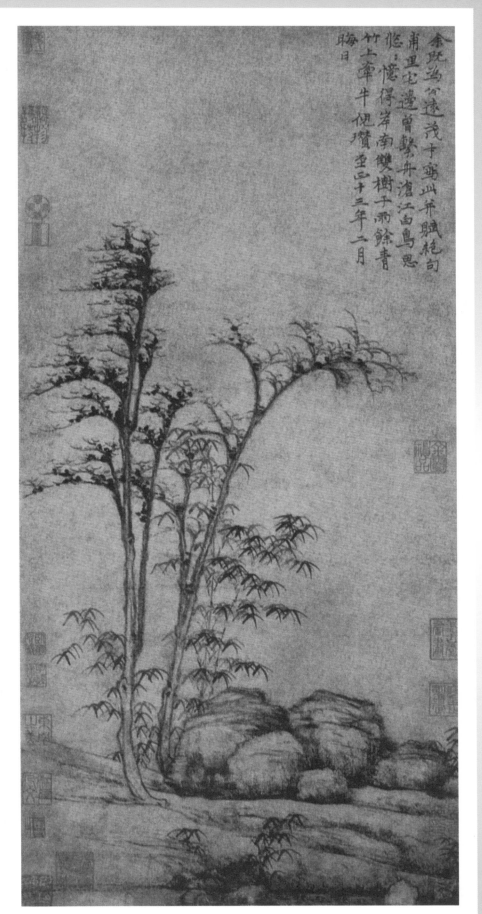

岸南双树图

墨色浓淡相间，石体坚实。整个画面空旷寂寥，充满萧瑟之气。

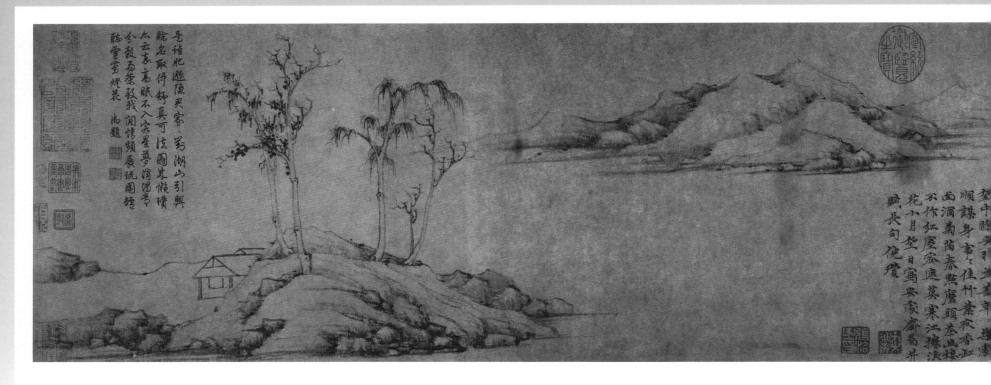

安处斋图

作者以披麻皴与折带皴间用，并以干笔勾勒，山石略带圭角，约为倪氏五十岁后所作。笔法简逸，结构萧散。

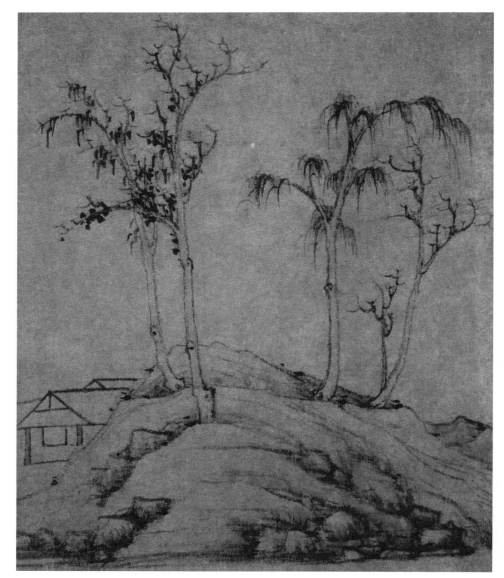

安处斋图（局部）

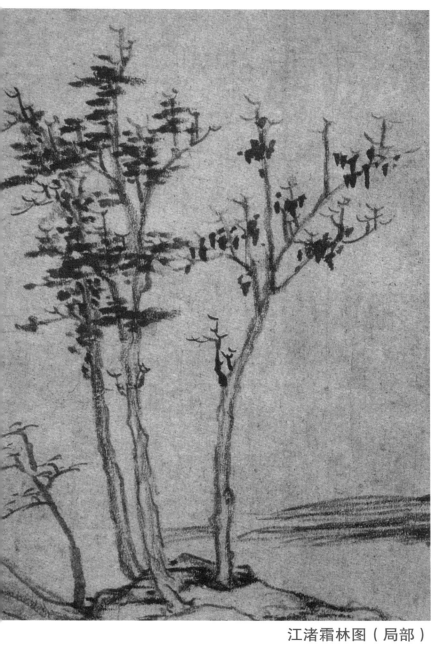

<p style="text-align:center">江渚霜林图（局部）</p>

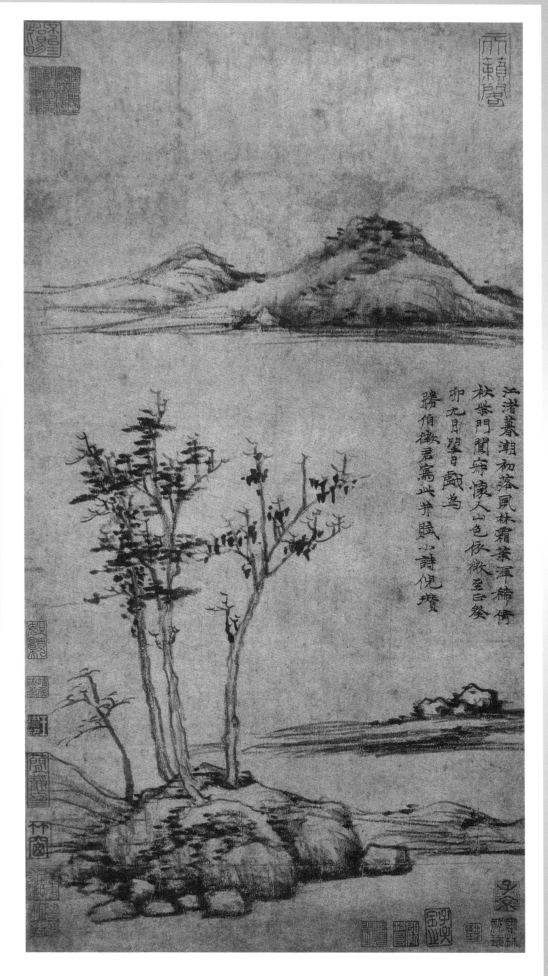

江渚霜林图

　　此幅构图，一河两岸，清虚空旷，坡石以折带皴，用笔中锋转侧，皴多染少，清劲有力。

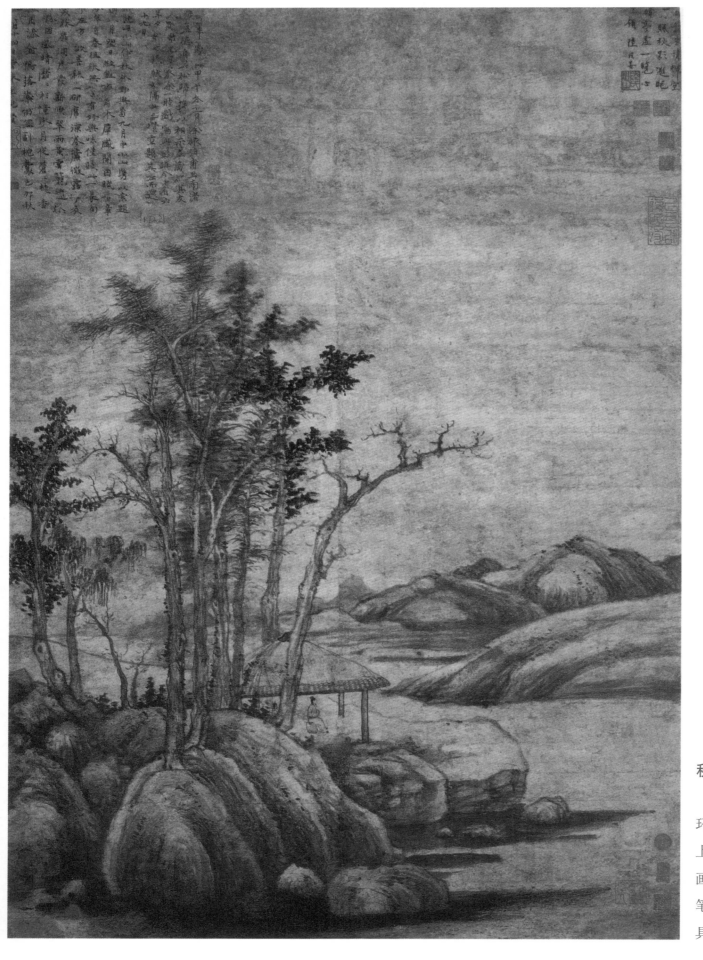

秋林野兴图

此图写一仙居景致，平静的水面环绕着一段坡石，几株大树簇生其上，枝叶扶苏。树间茅舍掩映，整个画面弥散着幽静、清凉的气氛。画中笔墨沉实，赋形具体，圆润浑厚，颇具董、巨遗法。

水竹居图（局部）

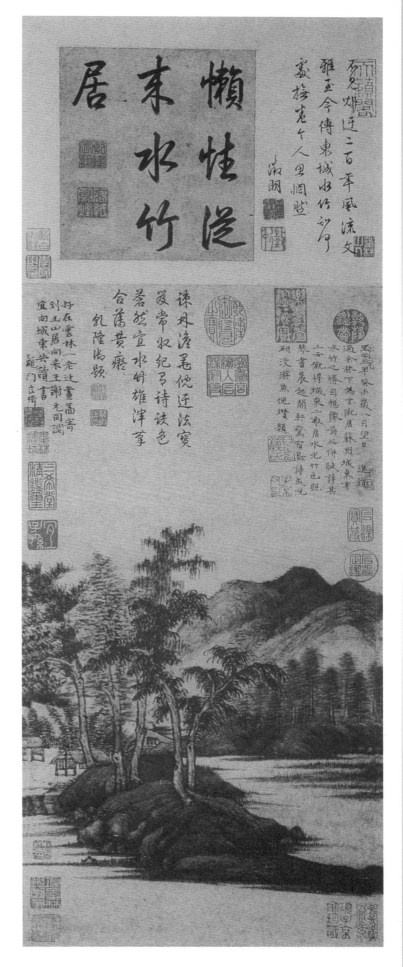

水竹居图

　　此图青绿设色绘江南初秋景色，代表了倪瓒早期山水画的风格。能看出董源、巨然的影响。

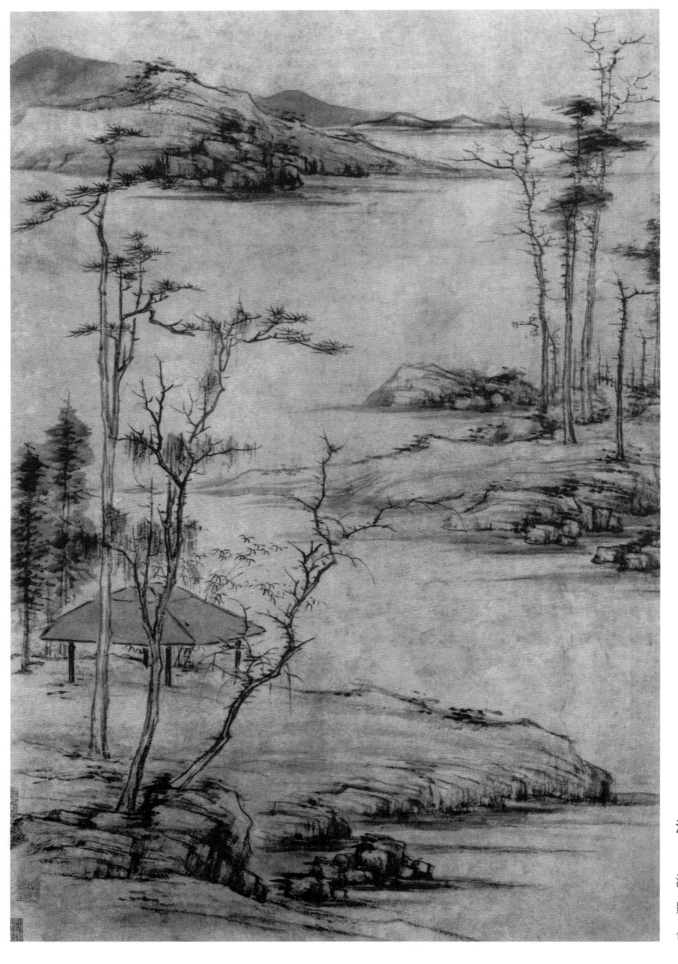

江岸枯树图

　　画中山石皆用干笔折带皴法，再以淡墨渲染。画树木则中锋用笔，水边倒影以湿笔抹出。整幅画面笔墨松秀，景色幽静淡远。

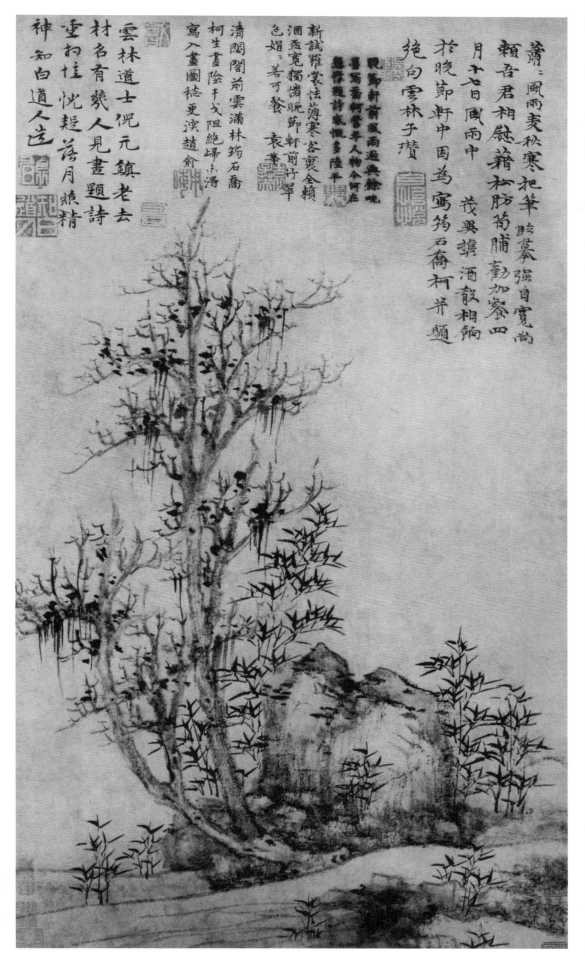

萧萧风雨麦秋寒，把笔临摹强自宽。尚赖吾君相慰藉，松肪筍脯勸加餐。四月十七日风雨中　茂興攜酒敘相酬　拾晚節軒中固為寓笋石喬柯并題　絕句雲林子瓚

昭節軒前風雨過興餘晚　喜寫喬柯管平人物今何在　爰作題詩寄懷多陸平　絕句雲林子瓚

新試雅裳怯薄寒　各裏金魚　酒盃寬獨游晚節軒前寸寸翠　色媚若可餐　袁華

清閟閣前雲滿林筠石喬　柯生畫陰于戈阻絕端木浮　寫入畫圖稄更濱趙俞

雲林道士倪元鎮老去　材名育欵人見畫題詩　重刼惟起蓉月娘精　神知白道人造

筠石乔柯图

树枝为蟹爪画法，枯藤用浓墨抹出。岩石周围长有几竿竹子，以稍浓墨渴笔写出，颇具生机。笔势轻灵飘逸，墨色淡而有味。

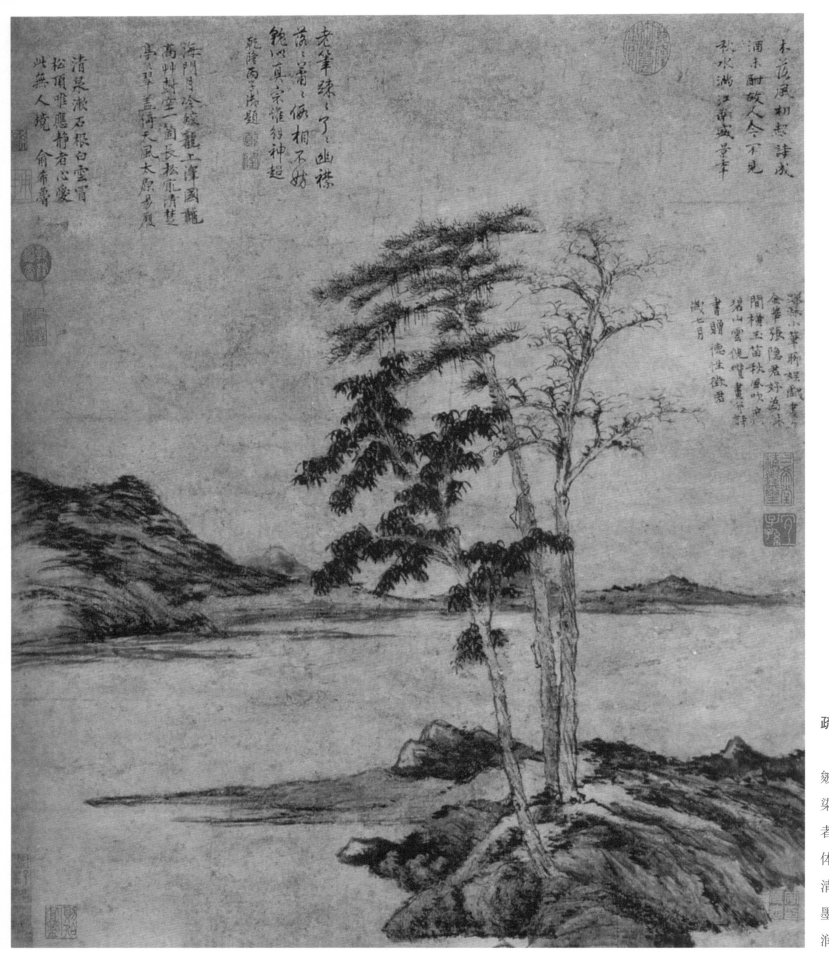

疏林图

　　山石以干笔勾皴，再以淡墨晕染，勾、皴、染三者相融，浑然一体。画树枝干用线清淡细劲，树叶用墨稍浓，显得苍秀润泽。

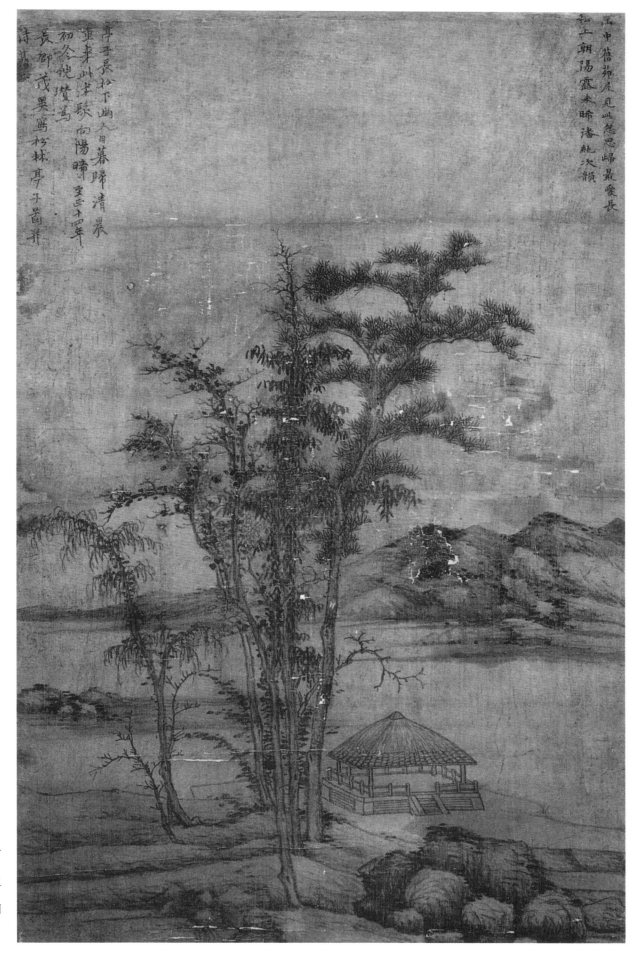

松林亭子图

　　此图绘溪岸边有几棵古树，树木旁有一空亭，隔溪为起伏的山丘，浩瀚的水面，一望无际。坡石用披麻皴，用笔柔和秀逸，画境静寂、恬淡。

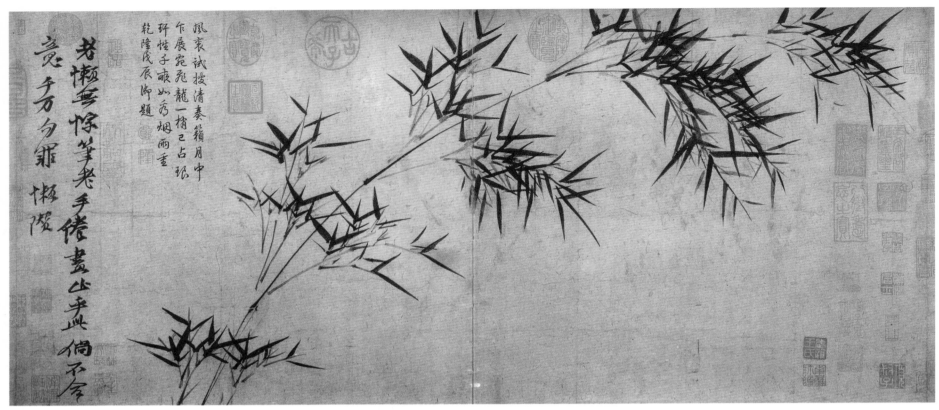

竹枝图

　　倪瓒的《清閟阁全集》卷九中有一段著名的《跋画竹》："……余之竹聊以写胸中逸气耳，岂复较其似与非，叶之繁与疏，枝之斜与直哉！或涂抹久之，它人视以为麻为芦，仆亦不能强辩为竹，真没耐览者何……"。正如倪瓒自己所说："下笔能形萧散趣，要须胸次有篔筜！"图中用笔峭劲灵动，似懒实苍，得墨竹画萧散清逸的旨趣。

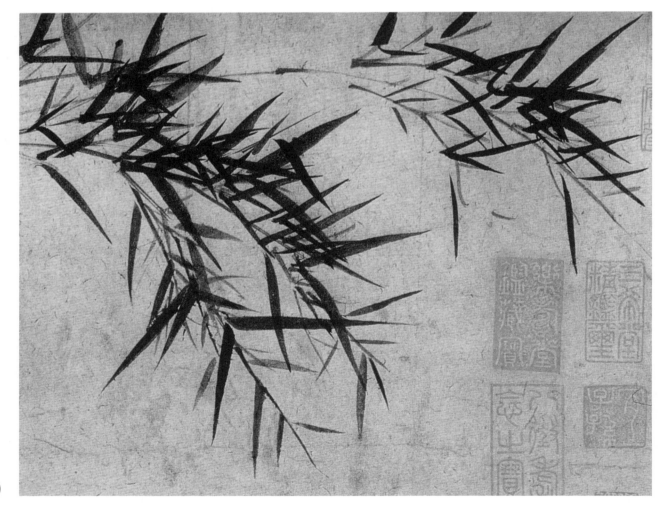

竹枝图（局部）

附录：吴镇墨竹谱

墨竹风韵为佳，古今所以为独步者，文湖州也。

墨竹位置，如画干、节、枝、叶四者，若不由规矩，徒费工夫，终不能
成画。濡墨有浅深，下笔有轻重。逆顺往来，须知去就；浓淡粗细，便见荣
枯。仍要叶叶著枝，枝枝著节。（吴镇画语）

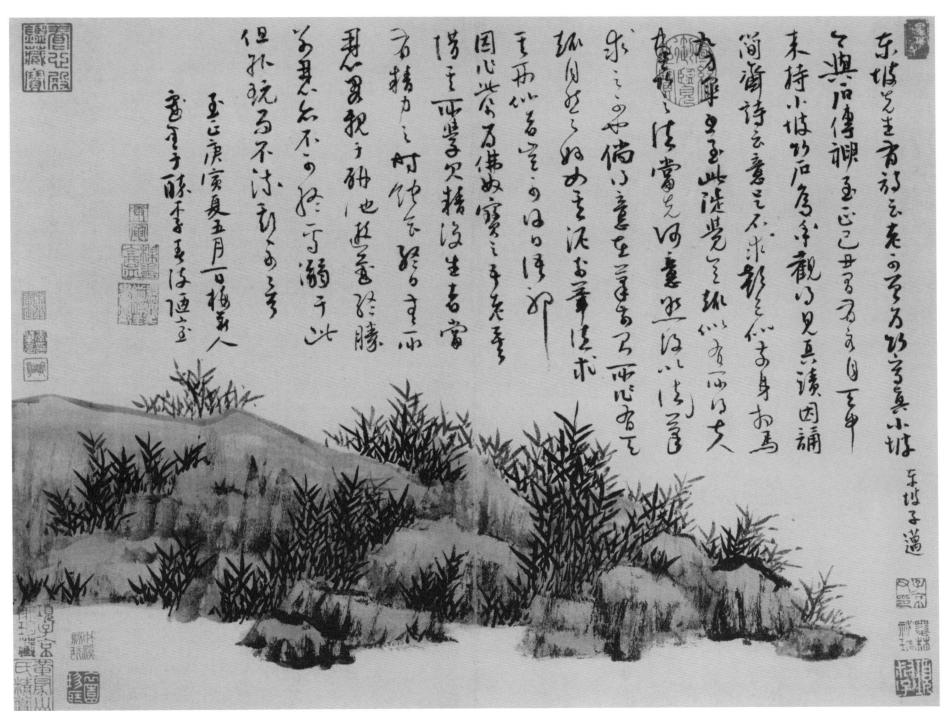

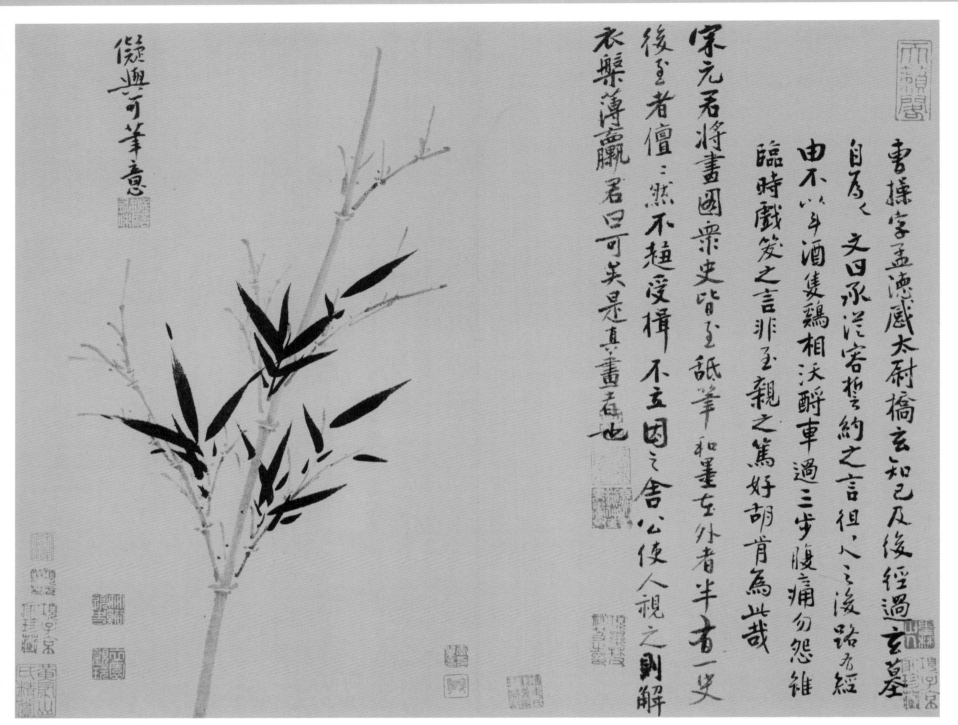

墨竹谱之二

　　墨竹之法，作干、节、枝、叶而已，而叠叶为至难。于此不工，则不得
为佳画矣。昔见于息斋学士斋中，谓须宗文与可，下笔要劲节，实按而虚
起，一抹便过，少迟留，则必钝厚不铦利矣。（吴镇画语）

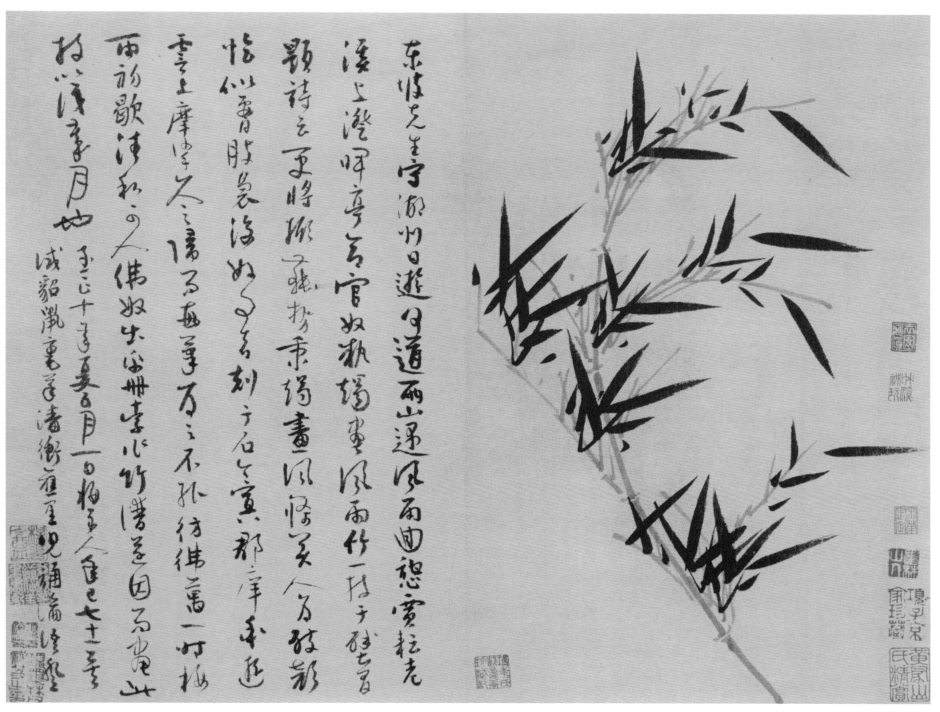

墨竹谱之三

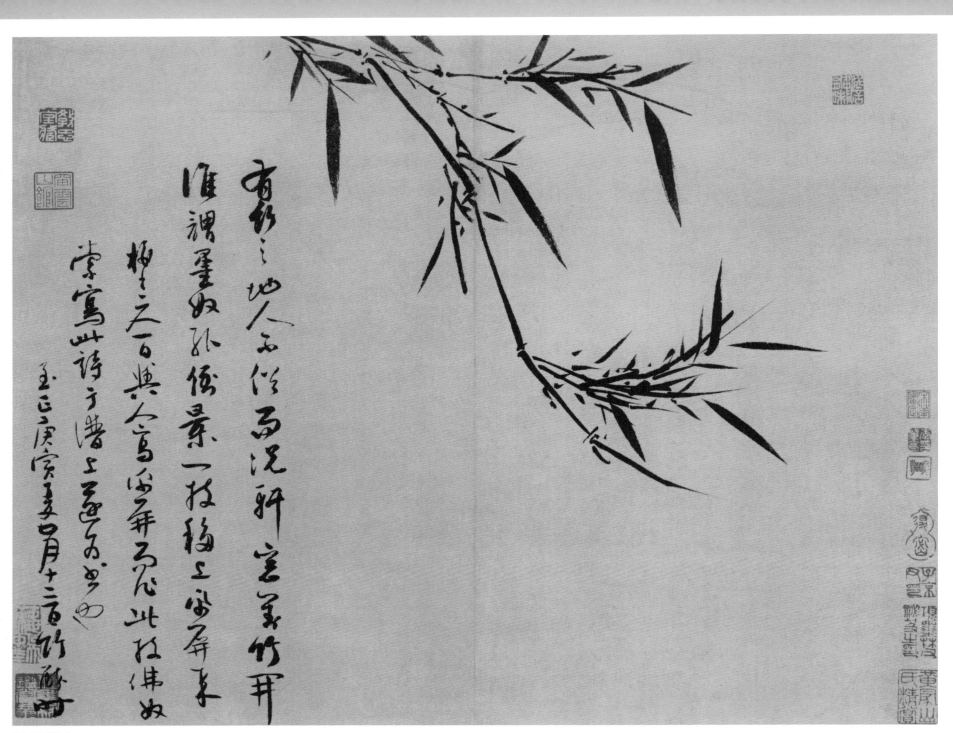

墨竹谱之四

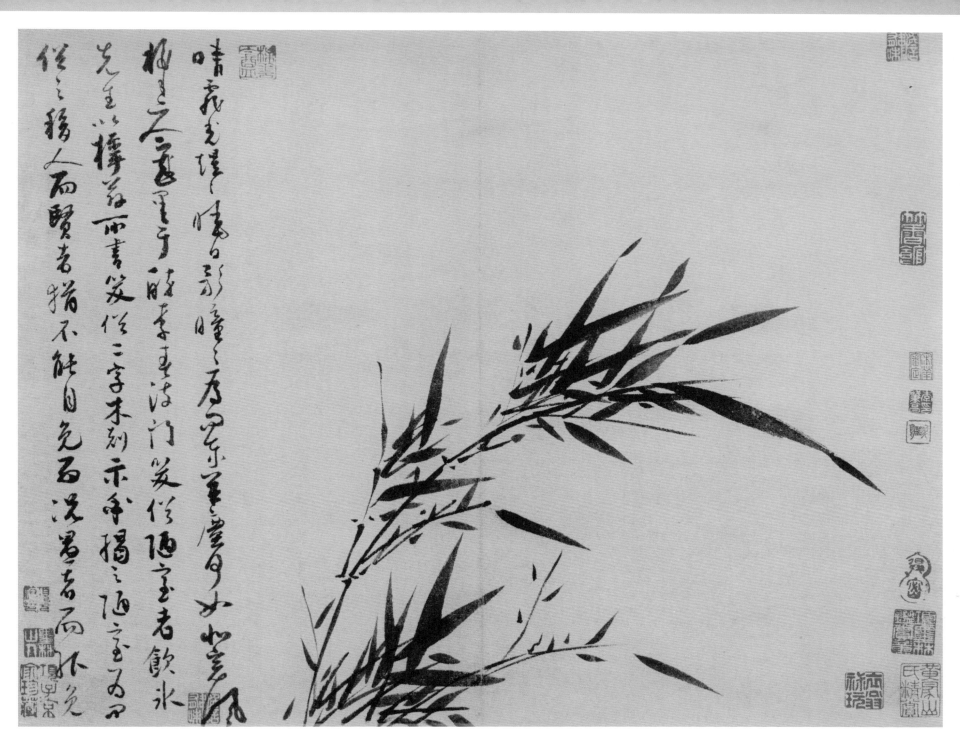

墨竹谱之五

墨竹谱之六

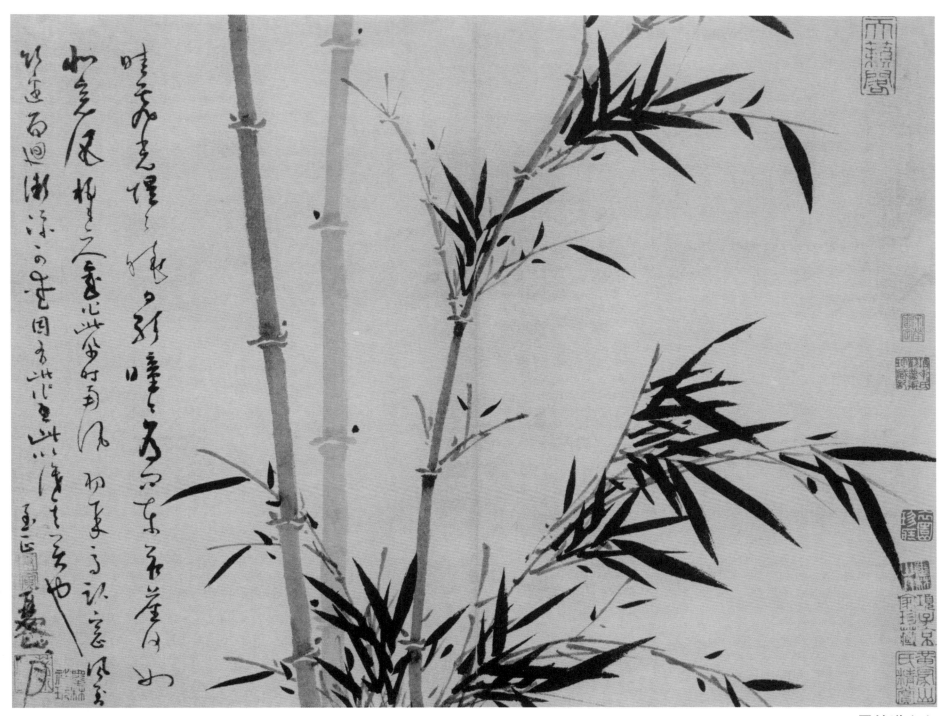

墨竹谱之七

法有所忌，学者当知。粗似桃叶，细如柳叶，孤生并立，如乂如井，太长太短，蛇形鱼腹手指蜻蜓等状，均疏均密偏重偏轻之病，使人厌观。必使疏不至稀，繁不至乱，翻正向背，转侧低昂，雨打风翻，各有法度，不可一例涂去，如染皂绢然也。汝求予墨竹以为法，切不可忘吾言之谆谆。（吴镇画语）

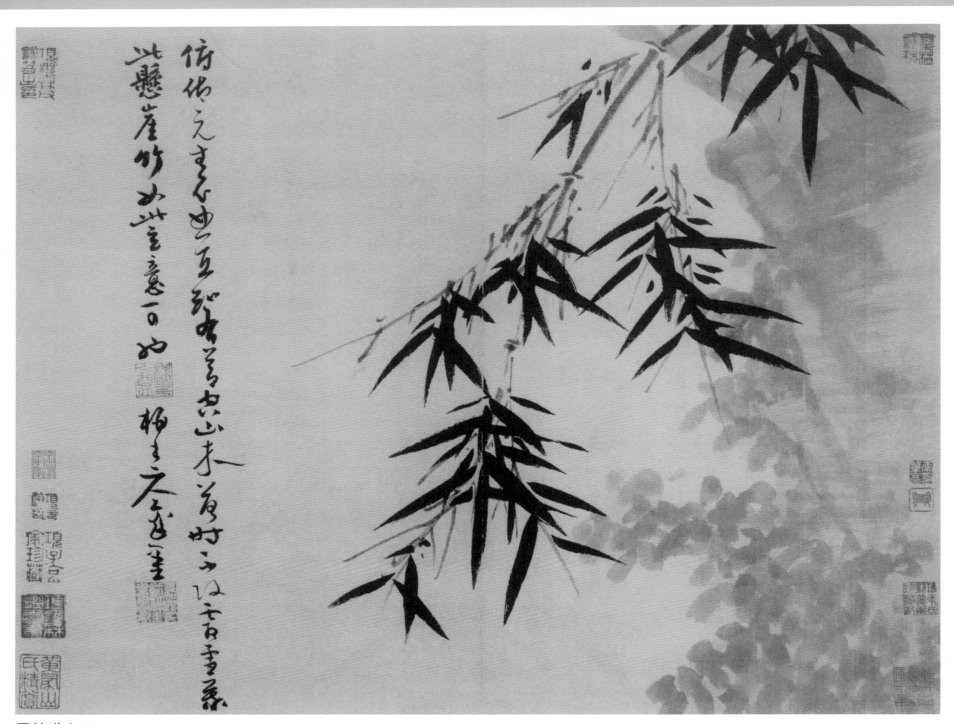

墨竹谱之八

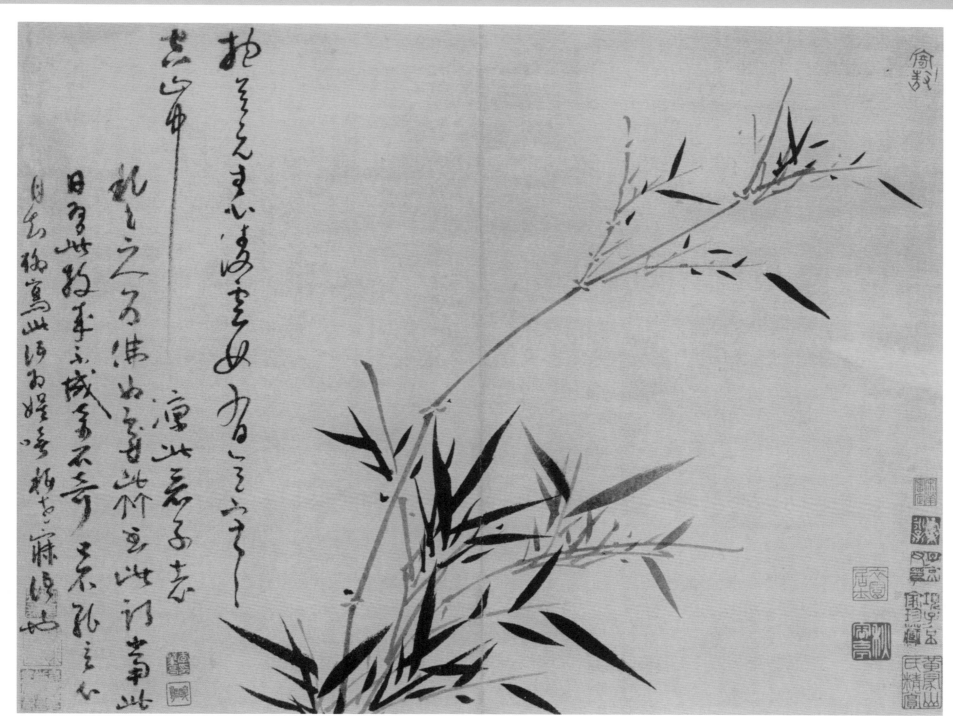

墨竹谱之九

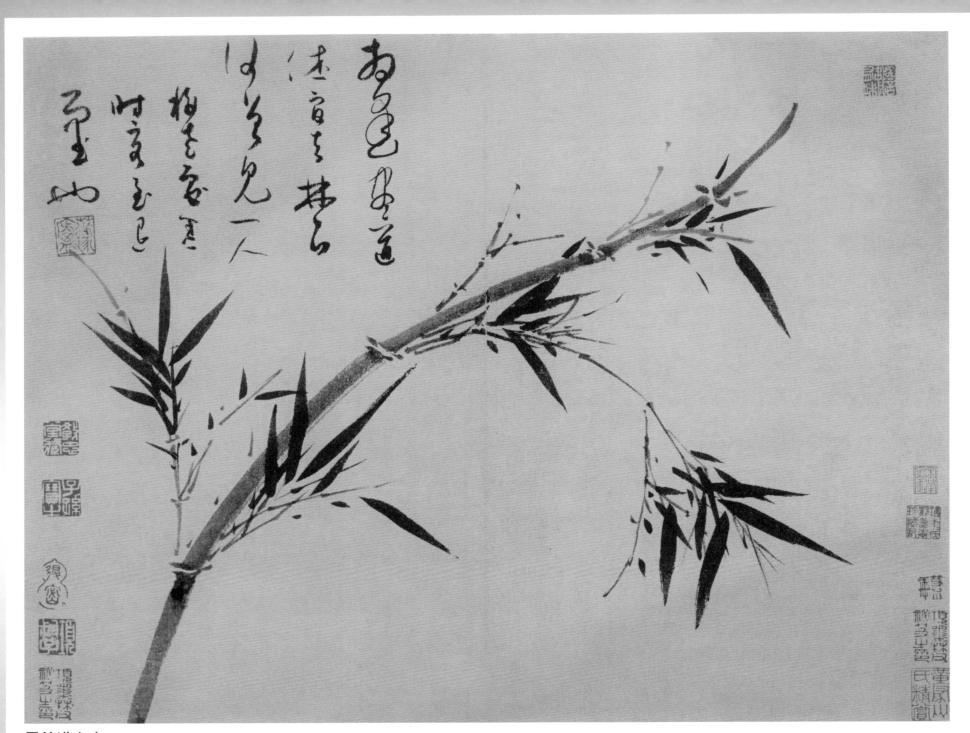

墨竹谱之十

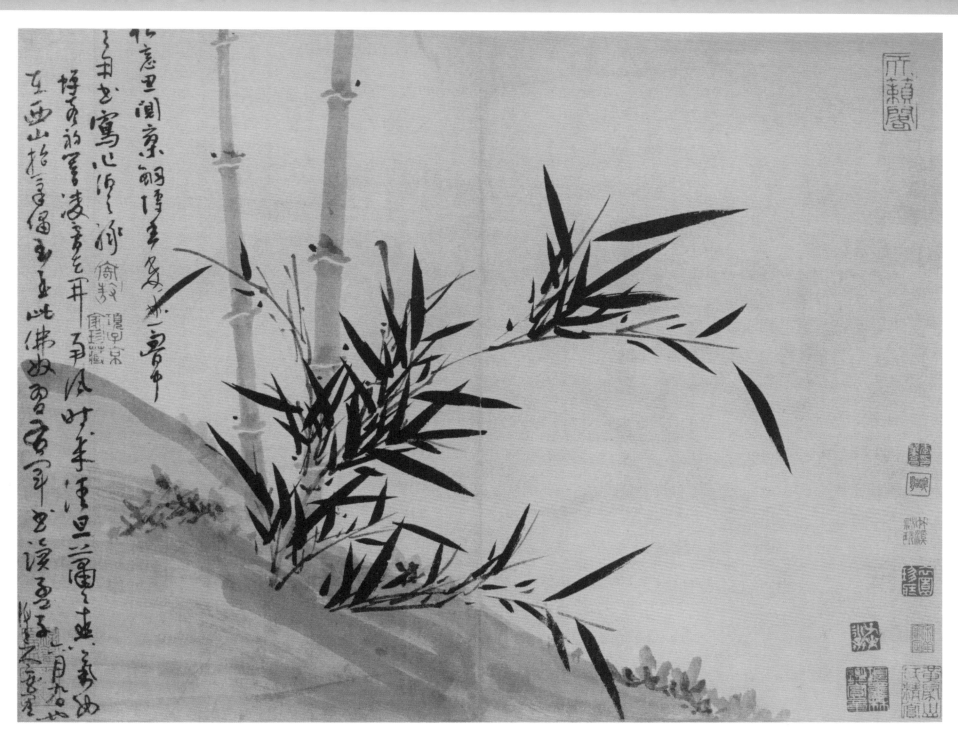

墨竹谱之十一

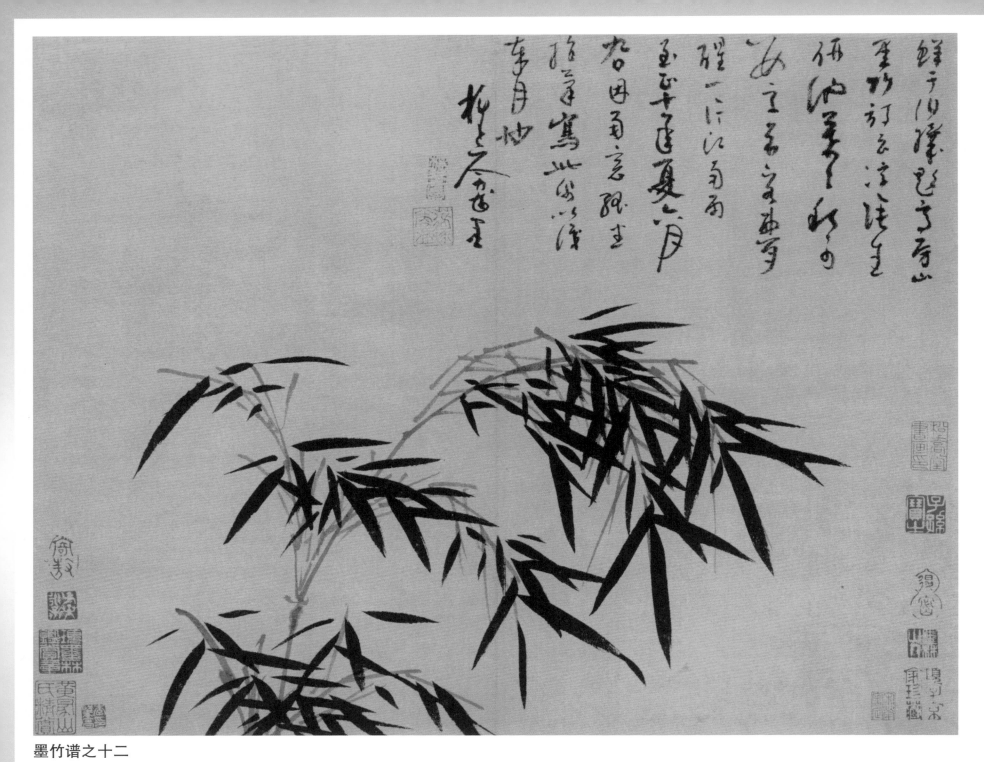

墨竹谱之十二

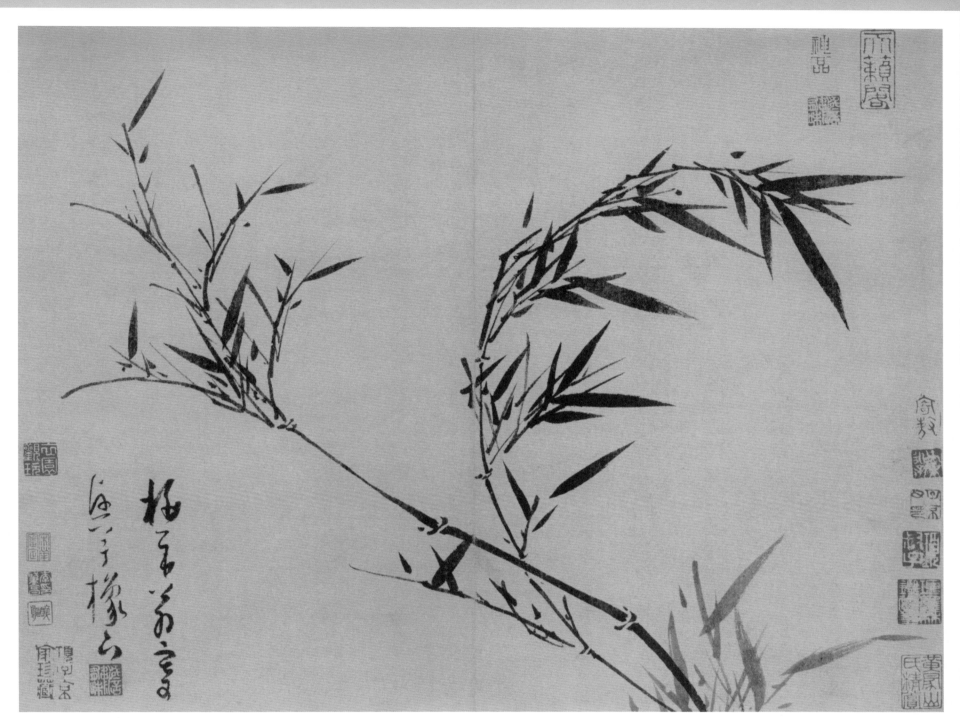

墨竹谱之十三

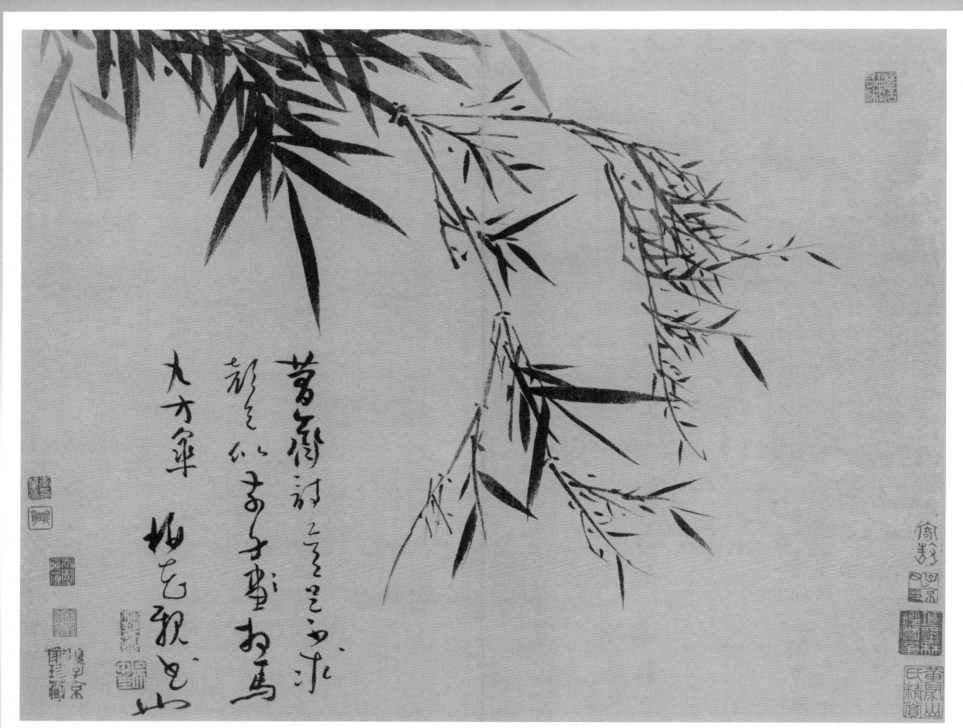

墨竹谱之十四

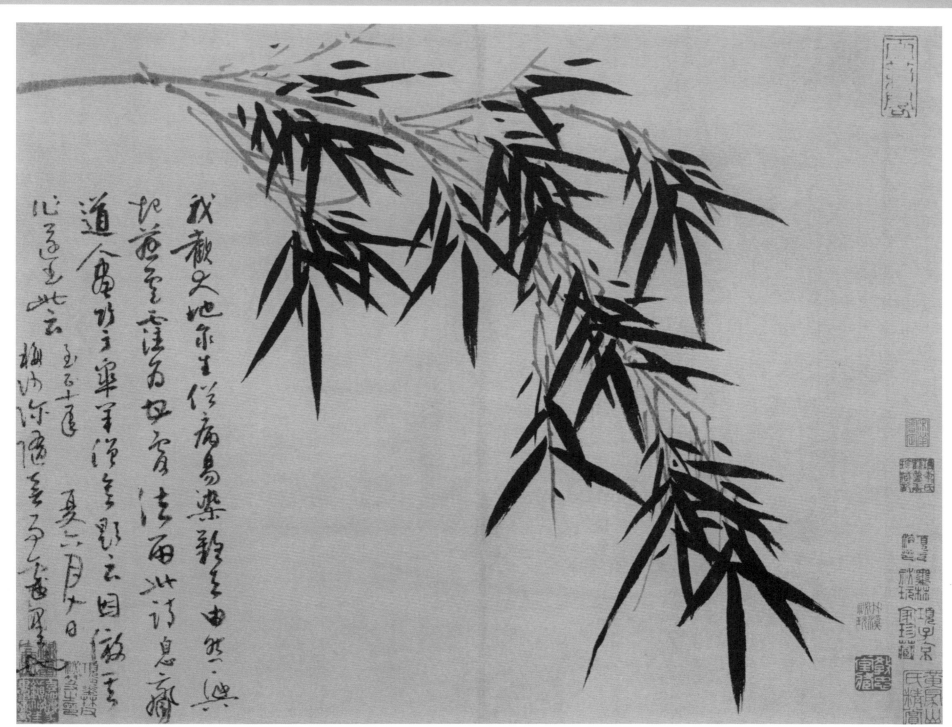

墨竹谱之十五

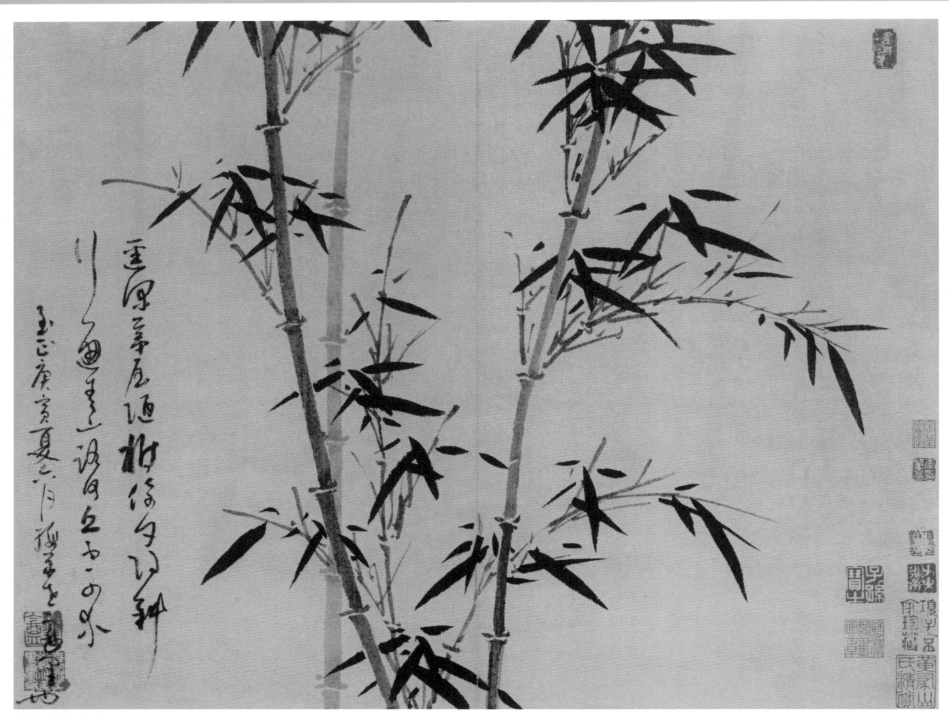

墨竹谱之十六

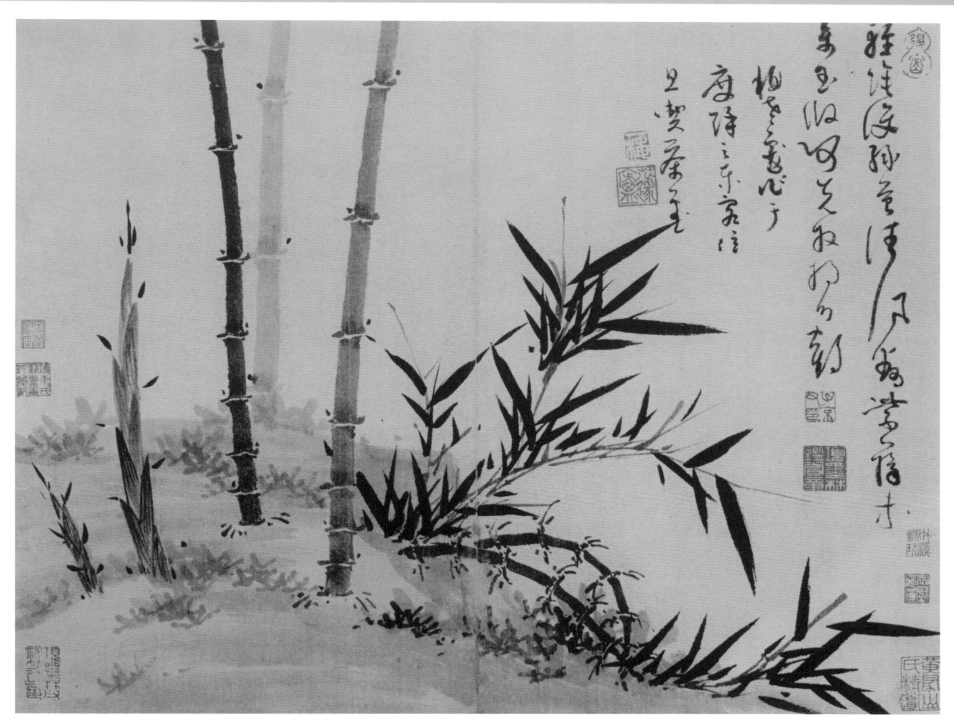

墨竹谱之十七

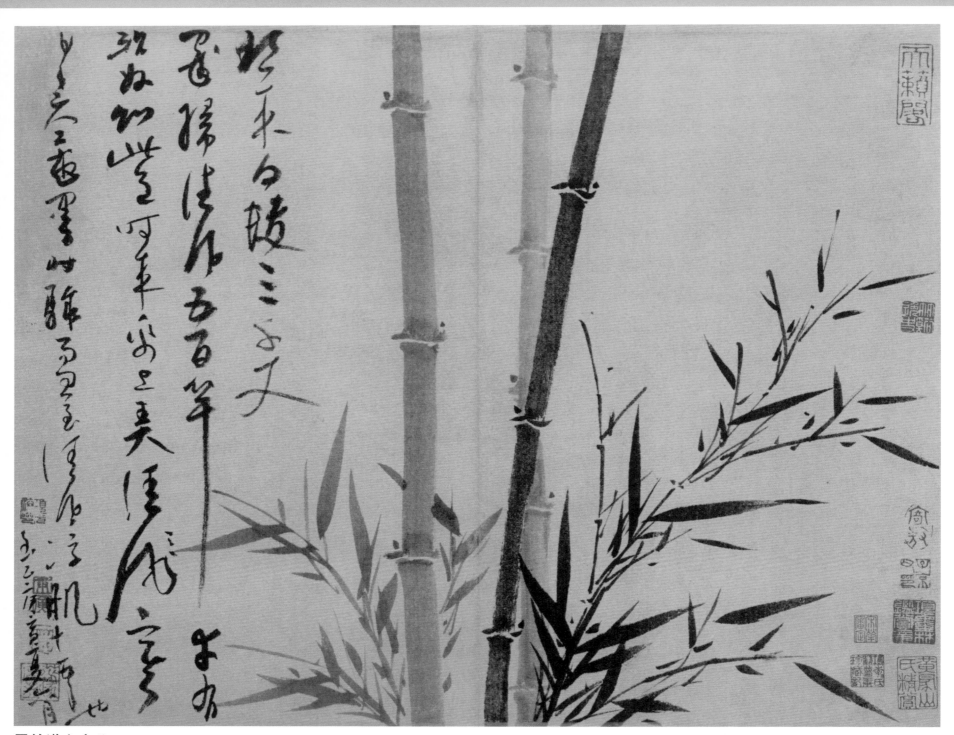

墨竹谱之十八

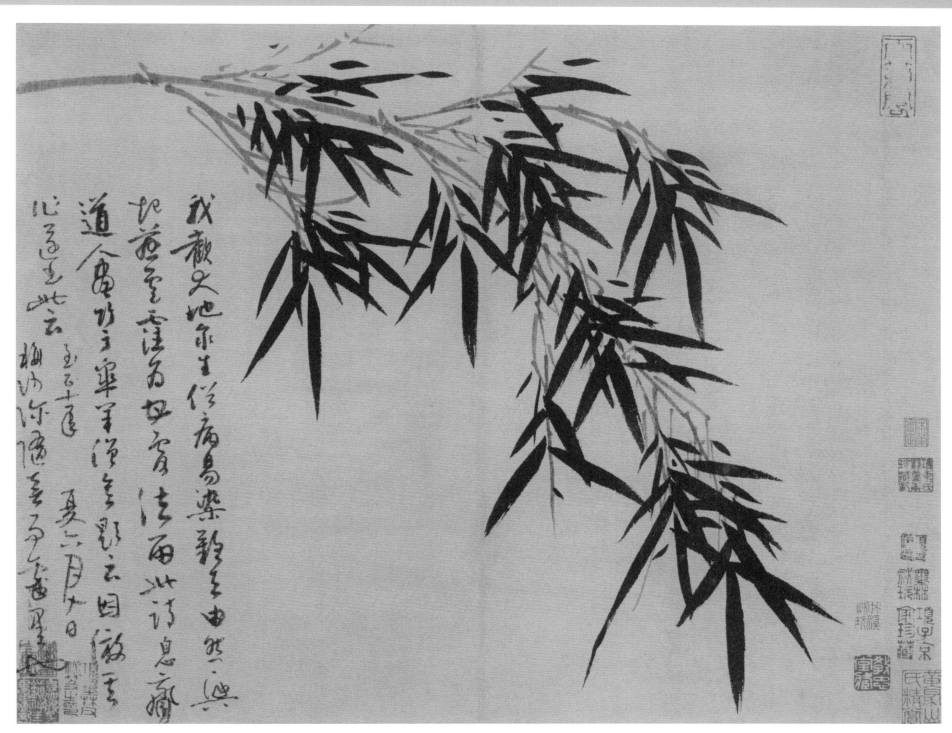

我觀天地萬物皆備易象新意由然興
此葉至重難為枝育清而以詩息庵
道人廣於率筆清室點云因微雲
心所追此意 梅沙所傳室子□室□
王子十匡
夏六月九日

墨竹谱之十九

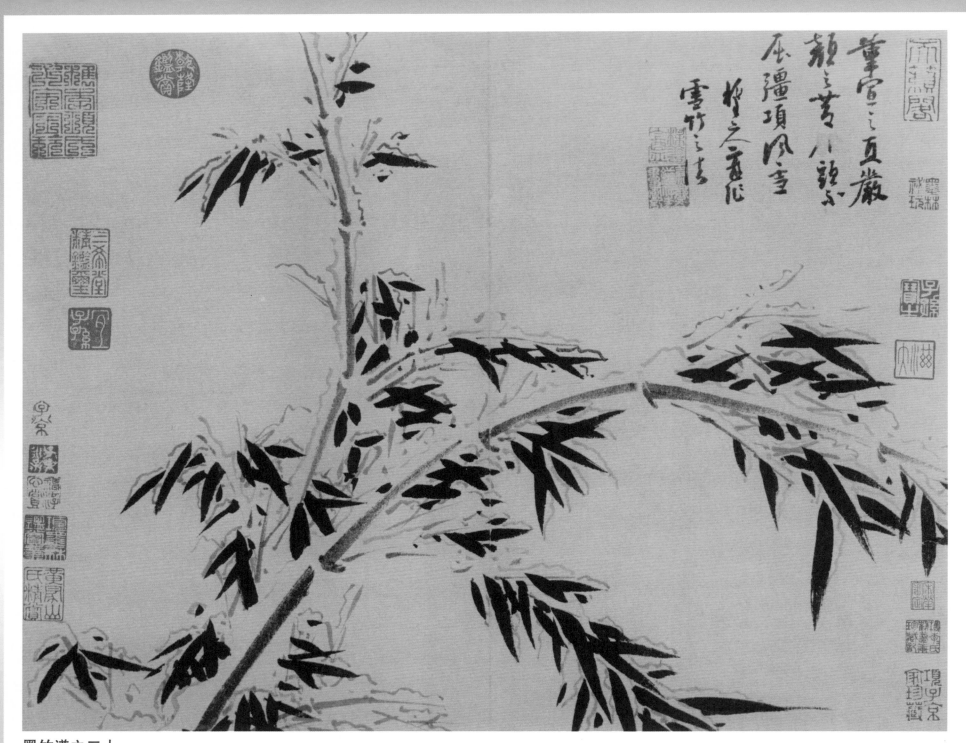

墨竹谱之二十

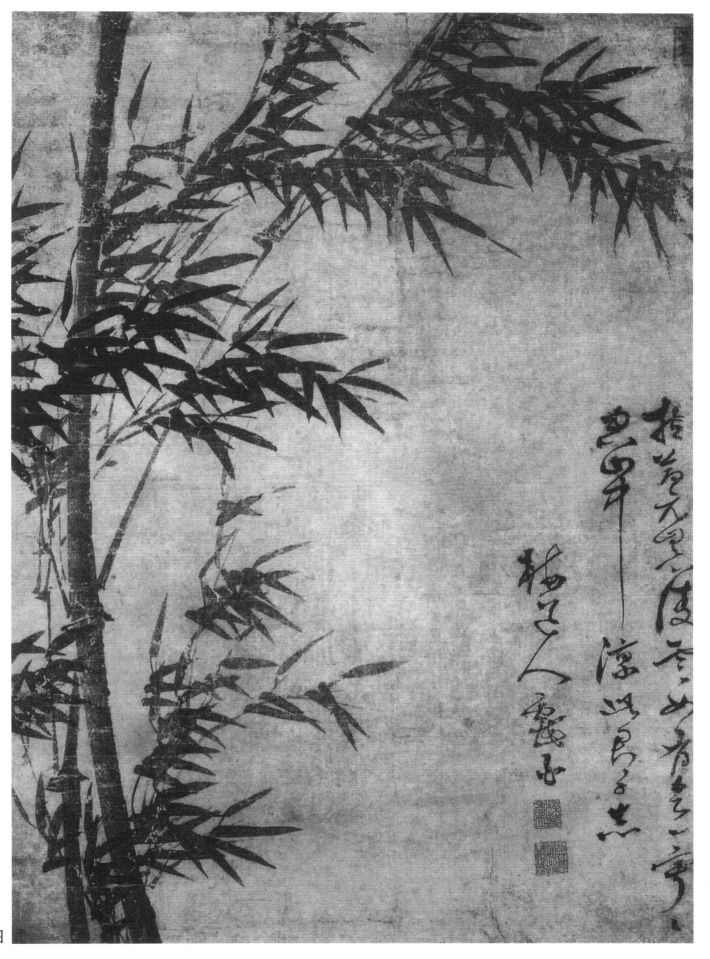

风竹图

吴镇山水范图

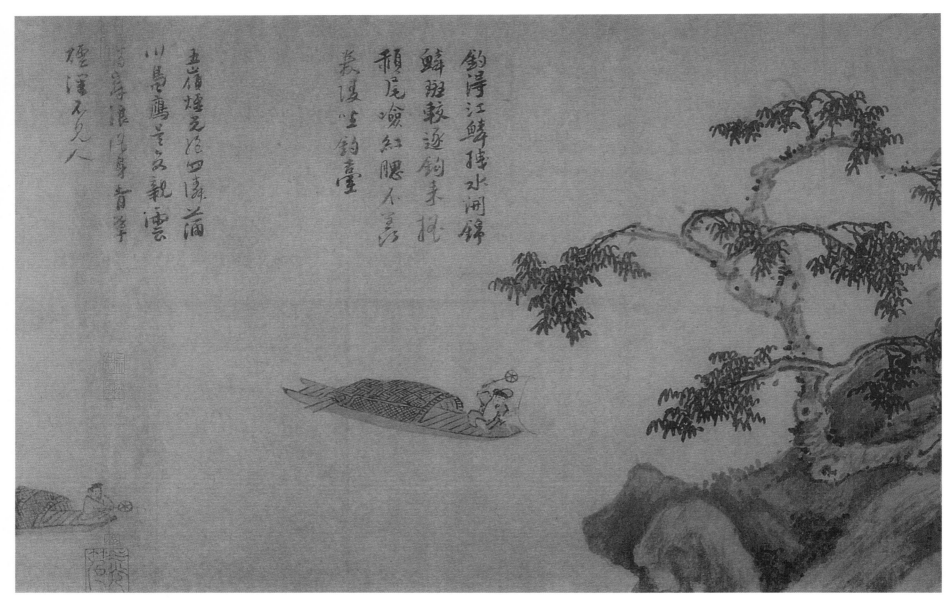

渔父图卷之一

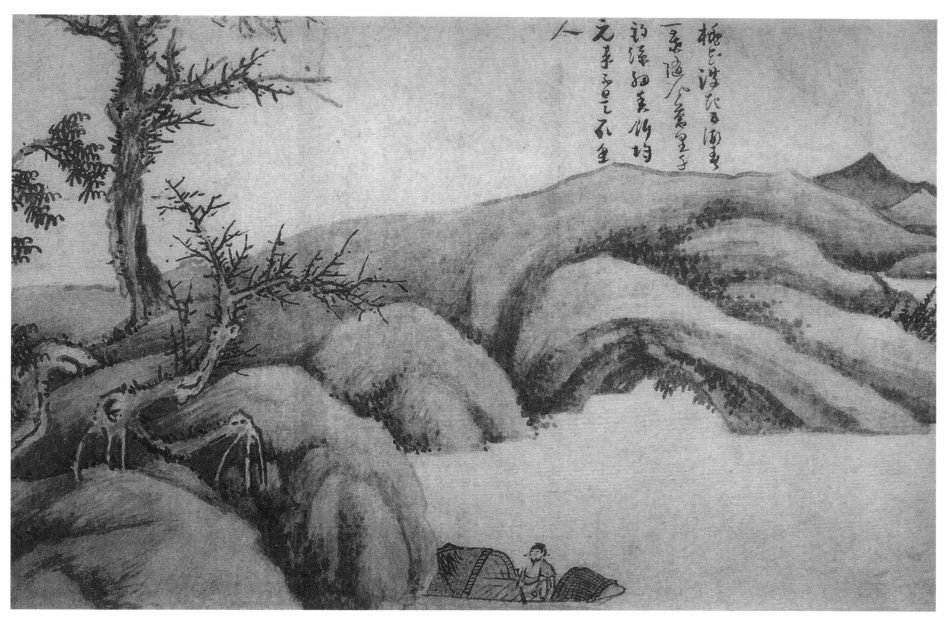

渔父图卷之二

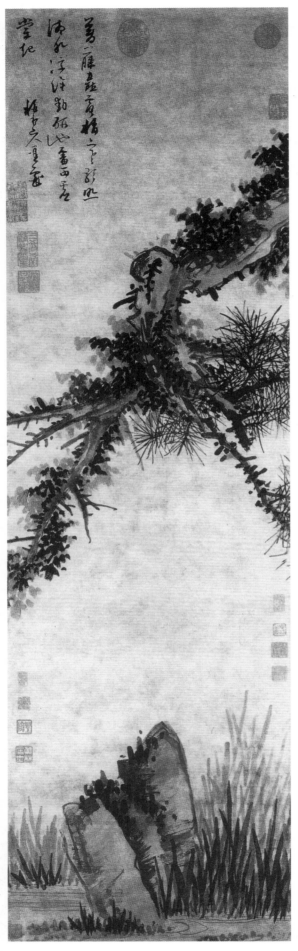

松石图

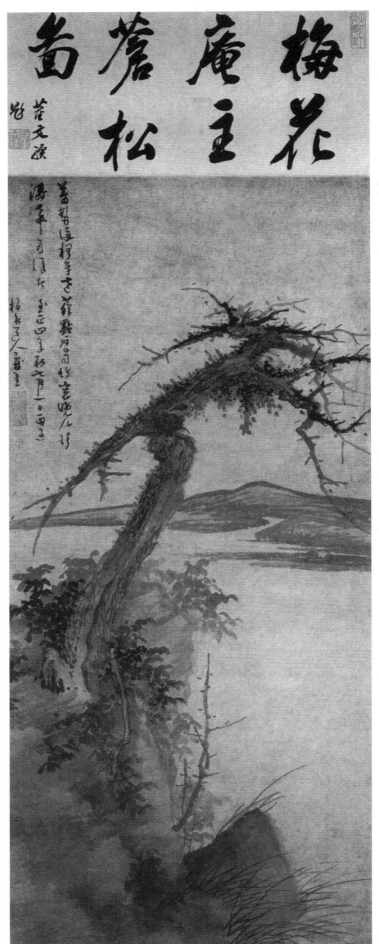

松石图